● 上海市'十三五'重点图书出版规划项目

◆ 环境艺术设计专业标准教材

商业会展设计

吴卫光 主编 傅昕 编著

上海人民美術出版社

图书在版编目（CIP）数据

商业会展设计 / 傅昕编著.—上海：上海人民美术出版社，
2018.1
环境艺术设计专业标准教材
ISBN 978-7-5586-0607-6

Ⅰ.①商… Ⅱ.①傅… Ⅲ.①商业—展览会—陈列设计—教
材 Ⅳ.①J525

中国版本图书馆CIP数据核字（2017）第273249号

环境艺术设计专业标准教材

商业会展设计

主　　编: 吴卫光

编　　著: 傅　昕

统　　筹: 丁　雯

责任编辑: 姚宏翔

流程编辑: 孙　铭

封面设计: 林家驹

版式设计: 庄　稼

技术编辑: 戴建华

出版发行: 上海人民美术出版社

　　　　（地址: 上海长乐路672弄33号　邮编: 200040）

印　　刷: 上海丽佳制版印刷有限公司

开　　本: 889×1194　1/16　8印张

版　　次: 2018年1月第1版

印　　次: 2018年1月第1次

书　　号: ISBN 978-7-5586-0607-6

定　　价: 58.00元

序言

　　培养具有创新能力的应用型设计人才，是目前我国高等院校设计学科下属各专业人才培养的基本目标。一方面，这个基本目标，是由设计学的学科性质所决定的。设计学是一门综合性的学科，兼有人文学科、社会科学与自然科学的特点，涉及精神与物质两个方面的考虑。从"设计"这个词的语源来看，创新与应用是其题中应有之义。尤其在高科技和互联网已经深入到我们生活中每一个细节的今天，设计再也不是"纸上谈兵"，一切设计活动都与创造直接或间接的经济利益和物质财富紧密相关。另一方面，这个目标，也是21世纪以来高等设计专业教育所形成的一种新型的人才培养模式。在从"中国制造"向"中国创造"转型的今天，早已在全国各地高等院校生根开花的设计专业教育，已经做好了培养创新型人才的准备。

　　本套教材的编写，正是以培养创新型的应用人才为指导思想。

　　鉴此，本套教材极为强调对设计原理的系统解释。我们既重视对当今成功设计案例的批评与分析，更注重对设计史的研究，对以往的历史经验进行总结概括，在此基础上提炼出设计自身所具有的基本原则和规律，揭示具有普遍性、系统性和对设计实践具有切实指导意义的设计原理。其实，这已经是设计专业教育的共识了。本套教材希望将设计的基本原理、系统方法融汇到课程教学的各个环节，在此基础上，以原理解释来开发学生的设计思维，并且指导和检验学生在课程教学中所进行的一系列设计练习。

　　设计的历史表明，推动设计发展的动力，通常来自社会生活的需求和科学技术的进步，设计的创新建立在这两个起点之上。本套教材的另一个特点，便是引导学生认识到设计是对生活问题的解决，学会利用新的科学技术手段来解决社会生活中的问题。本套教材，希望培养起学生对生活的敏感意识，对生活的关注与研究兴趣，对新的科学技术的学习热情，对精神与物质两方面进行综合思考的自觉，最终真正将创新与应用落到实处。

　　本套教材的编写者，都是全国各高等设计院校长期从事设计专业教学的一线教师，我们在上述教学思想上达成共识，共同努力，力求形成一套较为完善的设计教学体系。

吴卫光

于 2016 年教师节

目录 Contents

Chapter
4
商业会展照明设计

Chapter
5
商业会展空间设计

Chapter
6
商业会展展位设计

Chapter
7

商业会展道具设计

Chapter 1

商业会展设计概述

会展设计是一门综合的设计艺术，是涉及视觉、听觉、触觉、嗅觉、味觉和神经觉等的全方位设计，它是会展活动的视觉展示，是会展活动的重要补充部分，目的是充分强调人的潜能，将要传达的信息准确地传达给观众，使观众在接收信息的同时有一种美的享受。

一、商业会展概述

1. 会展设计的概念

会展（exhibition）其概念内涵是指在一定地域空间，许多人聚集在一起形成的、定期或不定期、制度或非制度的传递和交流信息的群众性社会活动，其概念的外延包括各种类型的博览会、展览展销会、大中小型会议、体育竞技运动、文化活动、节庆活动等（图1）。

会展设计则是指在博览会、展览展销会、会议活动中，利用空间环境，采用建造、工程、视觉传达等手段，借助展具设施与高科技产品，将所要传播的信息和内容呈现在公众面前（图2）。其中包括会展视觉设计、色彩设计、道具设计、空间设计、展位设计、照明设计和多媒体设计等。

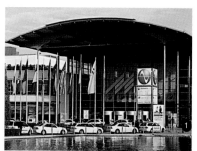

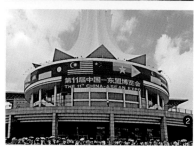

❶ 德国慕尼黑展览中心

❷ 中国-东盟博览会

2. 商业会展的分类

· **按照展览的性质分为：**

政治型展览会、经济型展览会、文化交流型展览会等。其中经济型展览会是当今世界上举办最多的展览会。经济型展览会还可以细分为贸易型、消费型两种。贸易型展览会是以制造业、商业参与为主，以交流信息、洽谈贸易为目的；顾名思义，消费型展览会就是以展出、销售商品为主要内容的展览会。

009

Chapter 1 商业会展设计概述

Chapter 2 商业会展视觉设计

Chapter 3 商业会展色彩设计

Chapter 4 商业会展照明设计

Chapter 5 商业会展空间设计

Chapter 6 商业会展展位设计

Chapter 7 商业会展道具设计

· 按照展位的形式分为：

标准展位和特殊装修展位两种。

标准展位（图 3），按照展览的一般规律来讲是指小于 36 平方米地面面积的展位。国际标准的展览按照 3 米 ×3 米即 9 平方米的大小来划分展位。所有的展位的面积都是 9 的倍数，这个 9 平方米的展位由标准的八棱柱扁铝搭建而成，铺以地毯、配以问询台、2 把白折椅、2 盏长臂射灯就构成一个国际标准摊位，简称标摊。标准摊位是不需要进行设计的。

特殊装修展位（图 4），一般指大于 36 平方米的光地展位。何为光地展位呢？它只画出展位边界，不含任何附属设施。这种展位是由参展商自己来设计和施工的，形式和费用都能够进行控制，展览之所以好看、精彩，大部分都要归功于这些设计上千姿百态、风格迥异的特装展位。

· 按照展览会的级别分为：

《划分专业性展览会质量差异的级别设定标准》规定：

（1）专业性展览会的等级评定分为三个级别，由高到低依次为 AAA 级、AA 级、A 级。

（2）等级的划分是以专业性展览会的主要构成要素为依据，包括：展览面积、参展商、观众、展览的连续性、参展商满意率和相关活动等方面。

（3）专业性展览会等级评定条件：

AAA 级

①展览面积

a. 展出净面积不少于 10000 平方米（图 5）。

b. 特殊装修展位面积比至少达到 50%。

❸ 标准展位

❹ 特殊装修展位

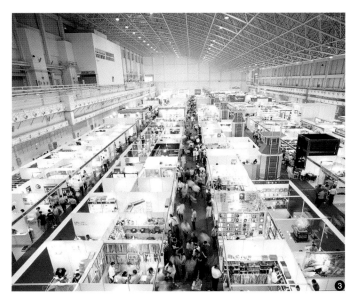

②参展商

行业内骨干企业参展展位面积占展出净面积的百分比不小于 20%。

③观众

展览期间专业观众人次占观众总人次的百分比不小于 60%。

④展览的连续性

同一个专业性展览会连续举办不少于 6 次。

⑤参展商满意率

参展商满意率的评价按"参展商满意率调查表"的调查结果进行，其中总体评价结论为"很满意"和"满意"的数量总和，应不低于参展商总数的 80%。

AA 级

①展览面积

a. 展出净面积不少于 8000 平方米（图 6）。

b. 特殊装修展位面积比至少达到 40%。

②参展商

行业内骨干企业参展展位面积占展出净面积的百分比不小于 10%。

③观众

展览期间专业观众人次占观众总人次的百分比不小于 50%。

④展览的连续性

同一个专业性展览会连续举办不少于 4 次。

⑤参展商满意率

参展商满意率的评价按"参展商满意率调查表"的调查结果进行，其中总体评价结论为"很满意"和"满意"的数量总和，应不低于参展商总数的 75%。

⑥相关活动

专业性展览会期间组织与专业性展览会主题相关的活动。

❺ 德国汉诺威展览中心

A 级

①展览面积

a. 展出净面积不少于 5000 平方米。

b. 特殊装修展位面积比至少达到 30%。

②参展商

行业内骨干企业参展展位面积占展出净面积的百分比不小于 5%。

③观众

展览期间专业观众人次占观众总人次的百分比不小于 40%。

011

Chapter 1
商业会展设计概述

Chapter 2
商业会展视觉设计

Chapter 3
商业会展色彩设计

Chapter 4
商业会展照明设计

Chapter 5
商业会展空间设计

Chapter 6
商业会展展位设计

Chapter 7
商业会展道具设计

④展览的连续性

同一个专业性展览会连续举办不少于 3 次。

⑤参展商满意率

参展商满意率的评价按"参展商满意率调查表"的调查结果进行，其中总体评价结论为"很满意"和"满意"的数量总和，应不低于参展商总数的 70%。

❻ 迪拜国际会展中心

二、会展发展和历史

1. 会展的产生和发展

展销是最古老的市场形式。几千年来，展销的发生、发展过程可以分为原始、古代、近代和现代四个阶段。发展至今，展销已成为一个成熟的、庞大的行业。展销的形式还将继续变化以适应社会、经济和贸易发展的需要。

· 原始阶段

人类的贸易起源于物物交换，这是一种原始的、自然的交易，包含了展览的基本原理，是展销的原始形式。世界上公认的最早的国际集市交易会出现在希腊。希腊最初的集市是交换、买卖奴隶的集市。到了古奥林匹克时期（公元前 800—公元前 700 年），希腊有了常规的集市，与奥林匹克运动会同时举行。而在古罗马，民众每隔八天就聚集一次，听官吏颁布法令、宣布解决各问题的

办法，同时也举办集市，农民、小生产者、商人在大街上搭起临时摊位，交换、出售产品。罗马帝国扩张版图时，把罗马集市扩展到了欧洲其他地区。

·古代阶段

随着社会和经济的发展，产品交换的次数在增加，规模和范围也都在扩大，交换的形式也发展成为固定时间和固定地点的集市，集市产生、发展的时期称为展销的古代阶段。

到中世纪，展销以特许集市的形式出现，通常是每年季节性地在宗教节日举行。由地方长官、国王、教皇授予某地举办展贸集市的权利，并进行管理。大规模的展销始于 11 至 12 世纪。

（1）最古老的博览会——1165 年德国莱比锡博览会

莱比锡有一个别名——"博览会之城"。德国莱比锡博览会，始于 1165 年，于 1894 年由传统的集市转变为样品博览会（世界第一届样品博览会），1918 年发展成工业技术博览会（世界第一届技术博览会）。世界上第一个展览馆也于 1869 年在莱比锡建成。

（2）德国法兰克福博览会

从中世纪起，法兰克福成为欧洲大陆上重要的贸易通道和商贸汇聚点。

从 1160 年开始，法兰克福就被称作"交易会城市"，当时很多的贸易活动都途经法兰克福。1240 年因获得皇帝的特批，法兰克福成为欧洲第一个可以每年举办交易会的城市。

15 世纪末到 16 世纪初，世界各大洲的经济和文化交流密切起来，展销会形成了跨地区、跨国界的趋势，国际展销会得以形成。贸易活动逐渐扩展到其他地区，如北美。

·近代阶段

近代阶段是指 1640 年开始至 19 世纪末。近代展览业是欧洲工业革命的产物。1640 年开始的工业革命推动了欧洲的经济发展，同时也促进了展览业的极大发展。这时期的展销会有完善的组织体系，规模从地方扩大到国家乃至全世界，这一时期为展销的近代阶段。在大约两个世纪的时间里，展览会经历了急剧的发展过程，展览业发生了巨大的变化。

（1）共和国工业产品展

1789 年，即法国大革命当年，法国政府举办了"共和国工业产品展"。这是世界上第一个由政府组织的国家工业展览会。

当时，英国有着巨大的工业优势，但英法贸易严重不平衡。法国把工业发展视为民族生存的条件，把国家工业展览会作为促进工业发展的手段，因此法国国家工业展览会具有很强的政治色彩，是一种带有宣传鼓舞性质的展览会。

第一届法国工业展览会有 110 家厂商参展，时间为三天，展出了法国当时

🔍 小贴士

会展经济：属于现代社会的高端服务业，是将经济、政治、社会文明成果集聚、交流、放射、扩大的特殊产业。

013

Chapter 1
商业会展设计概述

Chapter 2
商业会展视觉设计

Chapter 3
商业会展色彩设计

Chapter 4
商业会展照明设计

Chapter 5
商业会展空间设计

Chapter 6
商业会展展位设计

Chapter 7
商业会展道具设计

最新的工业产品。到 1851 年，法国政府陆续举办了 11 届国家工业展览会，并且规模越办越大。最后一届展览会共有参展商 4532 家，展出时间为 180 天。以往的展览会基本局限于地方和地区，国家工业展览会将展览会的规模扩大到国家。这有利于展示和了解国家工业的整体水平，显示成就，促进发展。1820 年后，许多国家效仿法国举办国家工业展览会。但由于当时保护主义盛行，各国为自身生存而发展工业，视他国为威胁，彼此之间展开竞争，因此，国家工业展览会没有外国参展者。

（2）万国工业博览会

1851 年，英国举办了世界规模的"万国工业博览会"（The Great Exhibition of the Works of Industry of all Nations）（图 7、图 8），该展览会在伦敦海德公园的水晶宫内举办。展出面积约 10 万平方米。展览会分为原料展区、机器展区、产品展区和工艺展区。参展商有 17000 家，其中约 50% 是英国的参展者，另外 50% 来自世界其他 40 个国家，展出产品约 10 万件，展览时间为 141 天，参观者达 6039145 人次。无论是从性质上还是形式上看，这都是一个全新的展览会，后来被称作第一届世界博览会，并被认为是现代展览会的开端。

现代科技展览会、经济展览会、贸易博览会、宣传展览会等都是在世界博览会的基础上发展成形的。另外，世界博览会也是许多国际活动和国际组织的前身。世界博览会直接促成了国际评奖、国际会议等活动的产生，对扩大国际贸易起到了积极的推动作用，并产生了经济效益和深远的社会影响，开创了自由贸易的先河，向人类预示了工业化生产时代的到来。它的所有展品代表着现代工业的发展和人类的无限想象力（图 9）。

❼ 万国工业博览会

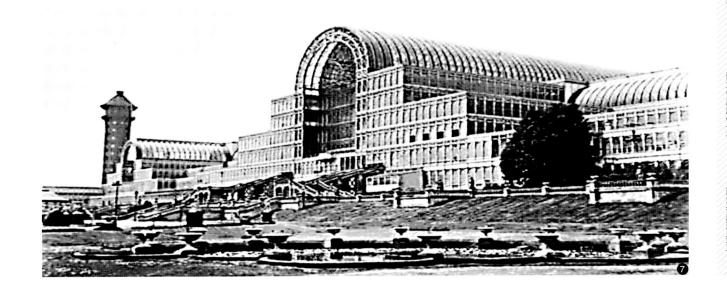

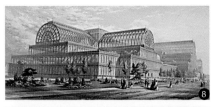

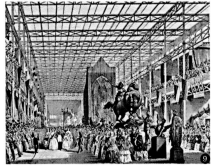

⑧ 水晶宫外观
⑨ 水晶宫内部

万国工业大展览会的成功举办，为后来的历届世博会和其他同等重要的全球盛会奠定了基础，被誉为"经济、科技与文化界的奥林匹克盛会"。

· **现代阶段**

第一次世界大战以后，伴随世界经济的高速发展，贸易展览会和博览会成为一个庞大的行业。代表项目是里昂国际博览会和德国的贸易展览会及博览会。

（1）里昂国际博览会

法国于1916年举办了"里昂国际博览会"，有1342家参展者，其中143家是外国参展者。1917年举办了"第二届里昂国际博览会"，有2196家参展者，其中424家来自外国。1919年举办了第三届，有4700家参展者，其中1500家来自外国。

（2）德国的贸易展览会和博览会

贸易展览会和博览会的作用及效益在大战期间和大战后得到了证实。于是，贸易展览会便以非常快的速度在欧洲普及，并形成体系。

在德国，从1919年至1924年，贸易展览会和博览会的数量从10个增加到112个。1924年，全欧洲有214个贸易展览会和博览会。大规模的综合性展览会除了有促进经济流通的功能外，还起到了解工业整体规模和发展水平的作用。

2. 世界会展与中国会展的历史

· **世界会展发展的现状**

会展经济，属于现代社会的高端服务业产业。会展业已经不是简单的商品买卖交易，它汇聚了巨大的信息流、技术流、商品流和人才流，是体现产品或技术的市场占有率及盈利前景的晴雨表，不断推动商品贸易、投资合作、服务贸易、高层论坛、技术和文化交流等各方面的发展与进步。

国际会展业经过了150多年的发展，运作模式已非常成熟。在此过程中，德国、美国、意大利、俄罗斯、法国、西班牙、新加坡和中国香港等发达国家和地区一直是会展业发展的领先者（图10—图14），他们在长期发展过程中逐步形成了政府推动型、市场主导型、协会推动型、政府市场结合型四种成熟的运作模式，他们凭借在科技、交通、通信、服务业等方面的领先地位，在世界会展业发展过程中占有着绝对的优势。会展业的发展对一个国家和地区国民经济的快速发展起着积极而重要的作用。正因为如此，世界各国及地区都十分重视会展业。

会展业作为具有很大发展潜力的新兴产业，为人类带来了可观的经济

⑩ 美国mccormick place会展中心

015

Chapter 1 商业会展设计概述

Chapter 2 商业会展视觉设计

Chapter 3 商业会展色彩设计

Chapter 4 商业会展照明设计

Chapter 5 商业会展空间设计

Chapter 6 商业会展展位设计

Chapter 7 商业会展道具设计

和社会收益。虽然近 20 年来，国际会展业呈现出比较平稳的发展趋势，但在全球范围内其发展仍处于明显的不平衡状态。

欧洲是目前会展业当之无愧的龙头，其会展活动素来以数量众多、规模庞大、贸易性高和管理专业化著称。北美的会展业比较发达，其总体发展水平仅次于欧洲。亚太地区的会展业发展迅速，市场前景广阔，是国际会展业的新生力量。而拉美和非洲虽然有少数国家会展活动发展势头良好，但大部分地区的会展业尚处在起步阶段。

· 中国会展发展的现状

（1）国内展览稳步发展，结构进一步调整优化

近 10 年来，中国会展业以年均 20% 的速度增长。据中国会展经济研究会统计，截至 2012 年年底，全国展览数量为 7083 个，总面积为 8467 万平方米，比 2011 年增加了 294 万平方米，展览面积增长了 3.59%。从展会规模上看，10 万平方米以上的大型展会达到 90 个，5 万平方米到 10 万平方米的共有 211 个，许多展会规模不断扩大。制造业、信息产业、文化产业、服务业等行业的展览会数量增多，其中服务业展会总面积约 1100 万平方米，充分体现了转方式、调结构的态势。

（2）出国展览克服危机影响，总量实现平稳上升

与国内展览会相比，出国展览受到国际经济形势的影响更为直接，但国际市场对中国商品的刚性需求、境外知名展览会的品牌效应以及高水准的观众组织水平，使得中国企业对于出国展览仍然有较强的需求。新兴经济体和广大发展中国家越来越受到中国参展商的重视。2012 年，我国共出国办展约 1500 项，比 2011 年增加了 150 项；展出面积近 70 万平方米，同比增长 10 万平方米；参展企业 5 万家。出展项目规模平稳扩大；参展地域分布相对稳定，欧美市场仍占主导地位，新兴市场发展迅速；行业分布方面，机电产品类的展览项目所占比例上升，自办展和品牌展效果进一步提升。

（3）地域扩展广

据中国会展经济研究会的分析，2012 年全国至少在 500 多个城市或城市以下的区、镇等地举办过展览、会议和节庆活动。

（4）展览企业呈现出多元和规模发展的态势

所谓多元，就是既有国有、民营，又有外资和股份制。规模发展的特征就是无论在展览集团、组展企业、展览场馆，还是在设计搭建、展品运输和展会服务等领域都涌现出了一批龙头企业。根据国家贸促会课题组抽样调查显示，国有企业和民营企业在境内外参

❶ 德国法兰克福展览中心

❷ 美国达拉斯会议中心

❸ 意大利米兰国际展览中心

❹ 全俄展览中心

展商中均占有较大比重。从国内参展商来看，国有企业占68%，已成为参展绝对主力；从海外参展来看，国有企业占47%，也已成为境外参展重要力量，显示了强劲的参展需求。

（5）中国会展市场区域格局已经形成

目前，全国初步形成五大会展经济产业带：

①环渤海会展经济带以北京为中心（图15、图16），包括北京、天津、河北、山西、内蒙古等省市区；

②长江三角洲会展经济带，以上海为中心（图17、图18），包括杭州、南京、宁波、无锡、义乌等长江三角洲城市群内的城市；

③珠江三角洲会展经济带，以广州、香港为中心（图19、图20），包括深圳、东莞、顺德、珠海、中山等会展城；

④中西部会展经济带，以昆明、成都、西安为中心（图21、图22），包括郑州、武汉、长沙、重庆、贵阳、乌鲁木齐等城市；

⑤东北会展经济带，以大连为龙头（图23、图24），以哈尔滨、长春、沈阳为中心，以边境贸易为支撑。

除五大会展经济产业带外，还形成了全国三大会展中心城市：北京、上海和广州。

⑮ 北京中国国际贸易中心

⑯ 北京国家会议中心

⑰ ⑱ 上海新国际博览中心

017

Chapter 1
商业会展设计概述

Chapter 2
商业会展视觉设计

Chapter 3
商业会展色彩设计

Chapter 4
商业会展照明设计

Chapter 5
商业会展空间设计

Chapter 6
商业会展展位设计

Chapter 7
商业会展道具设计

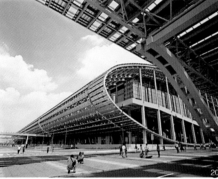

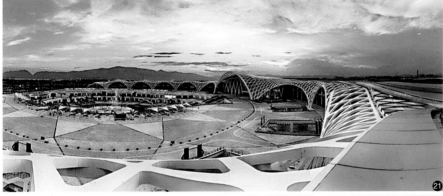

⑲ ⑳ 广交会展馆

㉑ ㉒ 昆明滇池国际会展中心

㉓ ㉔ 大连国际会议中心

三、现代会展所涉及的领域

1. 现代会展设计的学科交叉

从设计目的来看，展示空间设计是以高效传递信息和接收信息为宗旨，在限定的时间、空间和区域内，以展品为中心，利用一切科学技术及艺术手段调动人的生理、心理反应，创造宜人的活动环境的行为。

从学科划分来看，展示空间设计是以信息传递和产品陈列为目的、以空间环境设计为主要载体的综合性设计学科。

其内容涉及广泛，包括了空间环境设计、产品结构设计、平面广告设计、新媒体设计和营销活动策划等多个艺术设计专业学科，是一门典型的交叉性学科。

·展示设计与产品结构设计的交叉

商店按内容、功能分为：

商店门面设计、橱窗设计、店内部空间规划设计、pop 广告设计、商品陈列设计。

·展示设计与平面广告设计的交叉

展示设计的特殊性在于，在展示空间中存在着大量以图形和文字组成的空间界面，参展商通过这些立面或者平面上的图形和文字向观众传递信息，以实现其诉求（图 25—图 28）。现代展示设计的另一个突出特征是，将展示设计与品牌的视觉形象进行捆绑式整体设计。这些品牌视觉形象的内容大到展台的空间形态，小到接待人员的胸章，都是展示空间设计中上下统一的视觉符号。

㉕ 墨尔本会展中心导视设计
㉖ ㉗ ㉘ 国外创意招牌设计欣赏

019

Chapter 1
商业会展设计概述

Chapter 2
商业会展视觉设计

Chapter 3
商业会展色彩设计

Chapter 4
商业会展照明设计

Chapter 5
商业会展空间设计

Chapter 6
商业会展展位设计

Chapter 7
商业会展道具设计

动画及多媒体在现代展示设计中的大量运用，直接推动展示空间界面产生了革命性的变化。以往只能通过平面图形文字传达的信息如今其传播途径不再单一，很多展示已经开始使用新型媒介来呈现文字和图片信息。互动式多媒体操作界面给参展观众带来不同于以往的全新体验，当代展示设计师对于诸如动画、视讯、投影等新型媒介不应视而不见，而是应该积极地加以利用和开发，使其拓展和引领展示设计的新思维。特别是在一些主题展示环境的营造中，声光电以及虚拟现实技术提供了一个可使观众置身其中的沉浸式空间，观众比以往任何一个时期都具有主动性，他们可以积极地探索一个主题，并且按照自己的选择得到独一无二的体验（图29）。

❷⑨ 会展中的新媒体运用

网络是一个虚拟的信息平台，这个平台如果被展示设计所用将发挥出极其巨大的潜力。如今的展示空间绝对不仅局限于一个传统的实体空间，我们身边的展示空间正在演变为一个多媒体技术与传统设施相融合的多元空间。

· **展示设计与营销活动策划的交叉**

展览是一种媒介，展示行为从本质上说是一种信息传播行为。尤其是商业会展，我们可将其定义为：由具有法人地位的厂商出资，通过展览组织者的策划组织，利用展览这一特定的媒介向市场和消费者显示商品和劳务的信息，以达到一定经济目的的商务活动。展示设计人员在展示设计实务开展之前，必须明确商家要向其受众传达的信息，并将这些信息加工设计，以最易于接受的形式传递给受众。这个过程会涉及到很多广告策划心理学、传播学等方面的知识，展示设计专业的学生只有对受众的心理、知识背景、价值观等方面做深入详尽的研究，才能创造出一个优秀的展示案例。

❸⓿ ❸① 香奈儿流动艺术馆

一个商业展示能否成功，不仅取决于产品的质量及价值，有时更取决于设计师对展览的策划。一个标志性的"事件"往往会成为商家借以炒作的噱头，吸引来大量资本和技术。一个典型的案例是 2008 年底在世界各地巡回展出的 CHANEL（香奈尔）流动艺术馆，这个展馆在媒体的宣传下，使CHANEL 一时间见诸各大报纸杂志的醒目位置，成为人们竞相追捧的品牌（图30、图31）。

2. 现代会展技术与科技

展览会或博览会越来越频繁地出现在人们的日常生活中。其中有综合性展览，如广州出口商品交易会、北京国际博览会和亚太博览会；也有专业性展览，如电子展、轻工展、建材展、汽车展、机床展、纺织服装展、计算机展等。

展览会及博览会不仅带动一大批新兴的相关行业兴起，而且带动了相关的服务业，甚至促进了一批"展会城市"的形成，其中尤以北京、上海、广州等城市最为引人注目。各大城市为适应需求不断地建设面积更大、服务设施更好的大型展馆，如郑州国际会展中心等。

在展馆数量增加、规模扩大的同时，与之相应的配套设施也已初步具备。近年来新建的各种以展览为主的展会建筑，除了拥有各种面积的展厅和会场外，一般都配备有面积不同的大小报告厅、会议室、技术辅助车间、中西餐厅、停车场、海关监管仓库等，还有运输、施工、广告、旅游、饭店、动植物检疫所、物品租赁、商务中心等服务场所。

展览业的兴起是展示艺术和科学发展的前提。由于科学技术的迅速发展和商品竞争的加剧，传统的会展艺术设计已无法满足商家宣传品牌的需求。现代意义上的会展艺术设计越来越快地投身于不断地求新求变之中，表现手法更是多种多样。随着计算机科学、材料科学、建筑科学、照明科学及其他相关技术取得了突破性进展，展示设计艺术也获得了相应的进步。科学和技术上的进步与突破，往往先通过展览等方式向企业和大众传达信息，并谋求推广和转化为新的生产力。因此，新技术往往就是科学展示手段的直接提供者。建筑观念和建筑技术上的进步也往往先通过会展场馆的建设体现出来，从水晶宫博览会的展馆到 1977 年建造的巴黎蓬皮杜艺术文化中心（图 32、图 33），都体现了时代建筑发展的新趋势。

32 33 蓬皮杜艺术文化中心

四、会展人才的培养

展示设计专业是一个前沿的、综合性强的、新兴的、交叉性的艺术设计专业，同时具有独特性和融合性，是一个由多学科构筑而成，有着丰富的内容，涉及广泛领域，有着鲜明时代性的设计学科。本专业以现代设计理论为基础，结合市场学、环境学、传播学、信息学、多媒体技术等研究展示空间设计的表现方法及发展规律，注重教学和科研的并行发展。

1. 培养目标和规格

本专业运用现代化教学手段，使学生系统地学习展示设计基础理论，掌握并运用艺术设计规律，进行展示策划、空间规划、视觉传达设计以及室内外展示空间设计。培养学生良好的展示空间整体设计意识和较强的创造性思维与实践应用能力，使他们注重应用环境科学、传播学，熟悉材料与构造工艺，能够胜任各类商业类展示、会展、文化类展示设计、施工、监理工作，成为复合应用型专门人才。

🔍 **小贴士**

中国会展经济研究会：是由从事或热心于会展经济研究和教学的专家、学者以及会展相关行业工作者和团体自愿组织的一个学术性、全国性的非营利性社团组织，它以会展的基础理论、应用理论和政策理论为研究方向，紧密联系中国会展经济的实际，聚集各方面的人才和力量，共同为促进中国会展经济的发展贡献力量。

2. 专业课程结构

本专业课程构成有基础课、设计基础课、专业设计课和综合运用课，由浅入深，采用必修课与选修课相辅相成的方式开展专业教学。

如下表：

课程类型	课程名称	教学目标
基础课	设计素描	从写生变化中认识物象生动性，使学生从设计思维、观察方法、表现方法上得到提高
	艺术概论	增长学生艺术史论方面的知识，提高艺术修养和理论水平，为创作提供理论指导
	设计色彩	研究内容形式与色彩之间的关系，体会形态与色彩相互的适应性与共同的表现性
	造型训练	使学生对立体形态、空间机能及形态与空间的关系、形态与材料的关系有基本的认识和了解
	设计概论	增长学生设计史论方面的知识，提高设计理论水平，为设计创作提供理论指导
	人体工程学	通过实测作业使学生初步认识人体工程学和尺度概念在展示设计中的重要性
	创意思维	使学生了解创意设计基本程序，掌握创意设计的思维方法和设计技巧，培养创新理念
	手绘表现	了解透视基本原理，掌握透视制图的法则，培养空间想象能力，掌握各种手绘效果图绘制技法
	市场营销学	使学生了解现代企业市场营销的基本知识和基本方法，具备制定恰当的市场营销组合决策的能力
设计基础课	专业导论	通过讲授使学生初步认识展示设计学科中的各种概念、分类和未来发展趋势
	计算机辅助设计I	初步了解软件Photoshop及CorelDRAW等的制作基本流程，能独立熟练操作软件
	计算机辅助设计II	初步了解软件AutoCAD等的制作基本流程，能独立熟练操作软件
	展示设计简史	在专业导论课程的基础上增长学生对展示设计发展史论方面的知识，为设计创作提供理论指导
	视觉传达设计基础	通过教学使学生了解版面设计的基本原理，培养学生的视觉美感和信息传达能力
	计算机辅助设计III	初步了解软件3D MAX的制作基本流程，学习3D思维和培养审美能力，能独立熟练操作软件
	展示设计基础	通过模拟案例作业使学生初步认识展示设计流程及设计方法，为专题设计做准备
	空间形态设计	了解图形的空间构成原理，掌握图形空间的构成方法和规律
	建筑设计基础	了解建筑空间生成和形态空间的意义，掌握基本设计方法，提高对展示空间的设计能力
	环境色彩设计	学习色彩系统在空间中的运用原理，掌握空间中色彩的构成方法和规律
	摄影基础	通过讲授摄影简史、摄影基本器材、基本技巧等，让学生对摄影技术有初步的了解认识
	展示策划	掌握收集素材的方法与培养分析案例的能力，了解运用各种媒介信息传播、沟通的作用
	材料构造与设施	掌握基本的材料知识，熟悉材料的各种特性以及它们的优缺点，能独立设计展示道具
专业设计课	展示光效设计	通过灯光设计作业使学生初步了解光学概念以及在展示设计中运用光源和灯具的方法
	品牌展示设计	讲授品牌策划和设计代表案例，通过设计作业使学生明确品牌展示设计的方法和流程
	展示专题设计I	通过实际案例作业使学生能够综合运用从展示设计的基础课程中学到的知识，设计出实际作品
	会展设计	了解会展设计的程序、内容、目的，基本掌握大型会展设计的方法、步骤及相关专业的知识
	商业展示空间设计	认识专卖店、展销会展示设计基本程序，通过设计作业提升学生对商业空间界面设计的认识
	文化展示空间设计	认识博物馆、展览馆展示设计基本程序，探讨用创意手段表现展示主题的方法
	展示专题设计II	通过实际案例作业使学生进一步熟练运用展示设计"语言"，为毕业设计做准备

021

Chapter 1 商业会展设计概述

Chapter 2 商业会展视觉设计

Chapter 3 商业会展色彩设计

Chapter 4 商业会展照明设计

Chapter 5 商业会展空间设计

Chapter 6 商业会展展位设计

Chapter 7 商业会展道具设计

课程 类型	课程名称	教学目标
综 合 课 运 用	艺术采风	大一课程，通过考察写生增强学生的造型基础能力，尤其是素描、色彩、速写等方面的能力
	社会调研	大二课程，利用假期深入行业进行调研，形成对专业学习或专业内某领域研究的切入点
	毕业实习	大三课程，进入企业学习，完成从课堂到社会实践的过渡，增强实操技能和经验
	专业考察	大四课程，专业教师带队考察，通过对行业的深入调研学习，增强学生的专业素养
	毕业设计	使学生能较快地适应社会的需要，既有较高的专业研究水准，又有切实可行的设计方案

课堂思考

1. 思考会展历史的发展与会展设计的关联。
2. 了解经济发展与会展的关联。
3. 探索商业会展与文化会展的不同。

Chapter 2

商业会展视觉设计

本章阐述什么是会展视觉设计，从会展标志设计概念、原则以及表现手法和设计的程序到会展版面的设计要素、原则和分类，由浅入深地介绍会展视觉设计的构成要素和基本原则，对标识、文字、空间、色彩、形象、照明、多媒体等会展视觉设计所涉及到的专项设计进行深入的剖析，通过对作品案例的分析来增强学生的直观认识。

一、会展标志设计

1. 标志的构成形式与创意手法

标志是一个公司宣传的代表，反映了整个公司的品牌和形象，具有宣传企业形象和吸引视觉注意的作用。因此标志设计应该要能够反映企业特征、企业精神，还能够反映公司的名称和经营范围。不同行业的标志在风格类似的前提下也有各自品牌上的区别（图34）。

·展示中标志的构成形式

按照标志的视觉构成方式可以分为：文字缩写式、抽象图形式、具象图形式、文字组成图形式和图文混合式。

（1）单纯以文字缩写构成的标志简洁、明快，可以令人很容易地联想到公司的名字，具有很好的宣传效果；而且英文字母的组合变化多样，具有很丰富的造型能力。标志一般采用公司名称的英文字母或者汉语拼音的打头字母缩写，有时也可以用公司名称中某个有代表意义的汉字为标志元素。字母之间

34 天瑞集团的标志

35 以英文缩写组成的标志

025

Chapter 1
商业会展设计概述

Chapter 2
商业会展视觉设计

Chapter 3
商业会展色彩设计

Chapter 4
商业会展照明设计

Chapter 5
商业会展空间设计

Chapter 6
商业会展展位设计

Chapter 7
商业会展道具设计

可以采用透叠、连体、连笔等方式进行组合，文字风格必须和企业形象相符（图35）。

（2）以抽象、具象图形构成的标志形象直观，有很强的个性特色。具象图形标志风格独特，而抽象图形标志清晰有力，现代感强。

迪士尼乐园是以它最知名的卡通形象米老鼠头像为标志，圆头圆脑的米老鼠形象亲切可爱，家喻户晓，其成功的品牌形象已经成为人们心目中理想的娱乐大世界的代言人（图36）。

钟形图案一直是贝尔公司的形象标志。钟声具有信息传播的含义，使人联想到远方传来的洪亮的钟声，鲜明地揭示了贝尔公司的发展史和企业文化（图37）。

巴黎犹太人艺术历史博物馆标志最终设计方案（图38）。

（3）以文字组成图形的方式构成的标志，形象生动、简洁明了，把标志的识别性和个性很好地融合在一起。设计时需要考虑文字本身的笔画结构，使图形寓意和文字形态自然结合。

（4）以图文混合构成的标志非常多。在名称缩写的文字中加入图形衬托，可以加强文字的个性，使标志更加醒目（图39）。

❸❻ 迪士尼乐园米老鼠的标志

❸❼ 贝尔公司钟形图案的标志

❸❽ 犹太人艺术历史博物馆的标志

❸❾ 以图文混合构成的标志

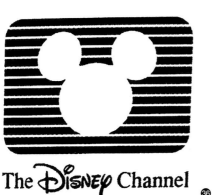
❸❻

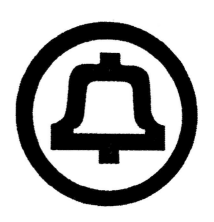
❸❼

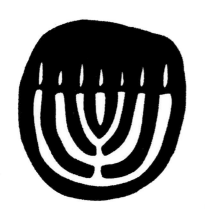
❸❽

❸❾

40

41

42

40 以借喻手法形成的标志

41 以联想手法形成的标志

42 以比喻手法形成的标志

43 以象征手法形成的标志

· 标志的创意手法

在展示中标志可以用在不同的地方，根据其应用方式可以分为立体标志、平面标志和动感标志。标志设计的表现形式可以归类为：

（1）借喻手法：采用与标志对象直接关联并有典型特征的形象来指代企业。比如，以古铜钱的形象来代表银行，用刀叉表示餐厅，以火车头或来往铁轨的形象来表现铁路等等。这种手法指示明确，易读易记（图40）。

（2）联想手法：采用没有特殊含义的简洁而独特的抽象图形、文字或符号作为标志，靠这些图形、文字或符号的抽象力量来表现标志，给人一种强烈的现代感和视觉冲击力。比如运动型标志大多粗壮有力，具有倾斜动感的特征；化妆品标志比较纤细、柔和，具有女性韵味感和流动感（图41）。

（3）比喻手法：用特性相近的事物形象模仿或比拟标志对象特征或含义的手法。例如，用飞鸟来比拟航空公司的特征（图42）。

（4）象征手法：采用与标志内容有某种意义上的联系的事物图形、文字、符号、色彩等，以比喻等方式，或采用已为社会约定俗成认同的关联物象作为有效代表物，象征品牌标志的抽象内涵。例如手象征呵护，苹果象征诱惑，红色象征热情活力，绿色象征环保、园艺、生命等等（图43）。

43

027

Chapter 1 商业会展设计概述

Chapter 2 商业会展视觉设计

Chapter 3 商业会展色彩设计

Chapter 4 商业会展照明设计

Chapter 5 商业会展空间设计

Chapter 6 商业会展展位设计

Chapter 7 商业会展道具设计

2. 标志的设计原则

作为展示中应用的标志，必须符合展示宣传的目的，并能在展示中应用。

· 醒目性

标志的目的主要是想达到引人注目的视觉效果，继而来传达信息。优秀的标志应该吸引人，给人以较强烈的视觉冲击力。因为只有引起人的注意，才能使标志所要传达的信息对人产生影响力。

（1）造型设计要易于识别，易于记忆。

（2）色彩搭配上需要提高明度，增加色相之间的对比，使标志更具有视觉冲击力。

（3）标志要具有独特性，以与同类标志有明显的区别。

· 简洁性

简洁性是标志易于识别、记忆和传播的重要因素。简洁性不是简单化，而是以少胜多、立意深刻、形象明显，主要是用简练的语言说明复杂的内容。对于商标而言，一般简洁的商标形象，首先要有一个与众不同的响亮、动听的商标牌名，以好的牌名为基础，综合考虑商标的特点，选择最佳方案，再进行具体的图形设计。而图形设计要有概括性，使标志清晰易懂，不产生歧义，并一目了然（图44）。

· 文化性

文化性是标志本身的固有属性。在具体的标志形象中，所显现出的这些文化属性，又是标志设计者自觉或不自觉地以自己对事物的理解和构思，自然而然地融合于标志的内容与形式之中的。因此，我们也可以将标志中的文化性，看作是具体标志的设计风格或设计品位的特征。文化性强、设计品位高的标志，必然是联想丰富、耐人寻味的不同凡响之作（图45）。

· 通用性

通用性是指标志应具有较为广泛的适应性。标志对通用性的要求，是由标志需要在不同的载体和环境中展示、宣传的特点所决定的。

小贴士

透叠：透叠构形手法能展示独有魅力的三维空间感，图形相互透叠的空间转换，产生非同一般的空间层次和深邃的空间含义，有助于标志意念的表达。透叠的图形表现是通过对核心创意的深刻思考和系统分析，充分发挥想象思维和创造力，将想象、意念形象化、视觉化。

❹❹ 简洁性标志
❹❺ 文化性标志——"米兰世博会"
❹❻ 通用性标志

❹❹

❹❺

❹❻

（1）从标志的识别性角度出发，要求标志能通用于放大或缩小，通用于在不同背景和环境中的展示，通用于在不同媒体和变化中的效果（图46）。

（2）从商标在产品造型、包装装潢的通用角度出发，不仅要求商标的造型美观，还需要注意使商标能与产品的性质以及包装装潢的特点相协调。

·信息性

标志的信息传递有多种内容和形式。其内容信息有精神的，也有物质的；有实的，也有虚的。其信息成分有单纯的，也有复杂的。标志信息传递的形式，有图形的、有文字的，也有图形和文字结合的；有直接传递的，也有间接传递的。人对信息的感知，有具象的，也有抽象的；有明确的，也有含蓄的（图47）。

·准确性

能够贴切地表达其内在含义是标志设计的关键。一般而言，标志信息的处理与调节，应尽量追求以简练的造型语言，表达出既内涵丰富，又有明确侧重，并且容易被观者理解的兼容性信息。优秀的标志都具有形象简洁、个性突出、信息兼容的知觉特点（图48）。

·方便制作与应用

为使得标志最大限度地塑造公司与企业形象，设计者需要考虑宣传载体和宣传样式的合理搭配。

3. 标志设计的表现手法

·表象手法

采用与标志对象直接关联而具有典型特征的形象，直述标志的意义。这种手法直接、明确、一目了然，易于迅速理解和记忆。如铁路运输业以火车头的形象、银行业以钱币的形象为标志图形等等。

·象征手法

采用与标志内容有某种意义上的联系的事物图形、文字、符号、色彩等，以比喻等方式象征标志对象的抽象内涵。如用白色象征纯洁，用绿色象征生命等等。象征性标志往往采用已为社会约定俗成认同的关联物象作为有效代表物（图49）。

·寓意手法

采用与标志含义相近似或具有寓意性的形象，以影射、暗示、示意的方

❹❼ 信息性标志

❹❽ 准确性标志

❹❾ 标志的象征手法

029

Chapter 1
商业会展设计概述

Chapter 2
商业会展视觉设计

Chapter 3
商业会展色彩设计

Chapter 4
商业会展照明设计

Chapter 5
商业会展空间设计

Chapter 6
商业会展展位设计

Chapter 7
商业会展道具设计

式表现标志的内容和特点。如用伞的形象暗示防潮湿，用玻璃杯的形象暗示易破碎，用箭头形象示意方向等。

· **模拟手法**

用特性相近的事物形象模仿或比拟所标志对象特征或含义的手法。如日本全日空航空公司采用仙鹤展翅的形象比拟飞行和祥瑞，日本佐川急便车采用奔跑的人物形象比拟特快专递等。

· **视感手法**

采用并无特殊含义的简洁而形态独特的抽象图形、文字或符号，给人一种强烈的现代感、视觉冲击感或舒适感，引起人们注意并令其难以忘怀。这种手法不靠图形含义而主要靠图形、文字或符号的视感力量来表现标志。如李宁牌运动服将拼音字母"L"横向夸大为标志等。为使人辨明所标志的事物，这种标志往往配有少量小字，一旦人们认同这个标志，去掉小字也能辨别它。

4. 标志设计的程序

· **调查品牌背景**

重点分析企业本身的品牌背景，以及与竞争企业之间的差异。通过调查分析企业的品牌理念和文化背景，决定设计方向。

· **提出理念**

设计可以以企业品牌理念和背景文化为题材，也可以以经营内容与企业经营产品的外观造型为题材，将企业独特的经营理念和企业精神、企业文化，采用抽象化的图形或符号具体地表达出来。一般可运用象征、联想、借喻的手法进行构思。

· **绘制草图**

图形、符号既要简练、概括，又要讲究艺术性。构图要凝练、美观，有些要做局部变形以适应其应用物的形态。

· **设计评价**

评价标准要注意几点：设计对象的使用目的、适用范畴及有关法规等情况。根据设计对象的使用目的和适用范畴，设计须充分考虑其实现的可行性，针对其应用形式、材料和制作条件采取相应的设计手段。同时还要顾及应用于其他视觉传播方式（如印刷、广告、影像等）或放大、缩小时的视觉效果。

小贴士

影射：用一种事物暗示或说明另一种事物，通过某一特定的具体的形象以表现与之相似或相近的概念、思想或感情。具体有两种作用，一是起暗示、引导和提示的作用；二是起借喻的作用。

· 设计色稿

力求深刻、巧妙、新颖、独特，表意准确，能经受住时间的考验。色彩要单纯、强烈、醒目。

5. 优秀标志设计案例

· 2015 米兰世博会会徽设计

2015 米兰世博会的主题为"给养地球，生命的能源"，其会徽设计象征生命的重生，一个更好的未来。色彩与生命的迹象，由 7 种不同的颜色将不同的知识力量聚集起来，来创造出新的生活方式（图 50）。

· 2016 唐山世界园艺博览会会徽

该会徽由国家一级美术师、著名画家韩美林先生创作完成，名为"有凤来仪"。唐山被世人称为"凤凰城"，会徽以一只昂首挺立的"彩凤"为主体形象，表达了"时逢盛世，有凤来仪"的美好寓意。凤头与凤身归纳变形为英文字母 S、T，是"唐山"英文的起首字母，将"涅槃彩凤"与"唐山"的概念紧密相连（图 51）。

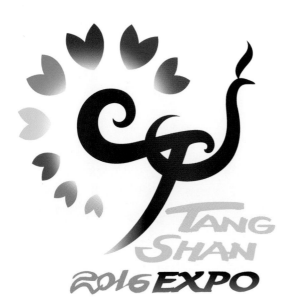

㊿ 2015 米兰世博会会徽设计

51 2016 唐山世界园艺博览会会徽

二、会展版面设计

1. 版面设计的要素

·版式

版面的骨架或构图形式就是"版式"。展览的整体版式要求标题、说明文字、图表、背景图等要素具有统一的编排位置和编排方式，还要求整体色调和风格与参展商的品牌定位相一致。展览的局部版式要在整体统一的前提下尽量做到形式新颖、编排灵活、从内容出发、体现与展示总体设计相一致的风格（图52）。

·文字

（1）版面文字的功能

文字在版面设计中有两大功能。

一是传达信息。

文字是版式设计中传达信息的重要工具，在展示活动中，绝大多数的信息都是靠文字阅读来获取的。

二是作为装饰图案符号。

以文字的笔画及结构作为变形的基础，可以塑造字形装饰图案。字体的粗细变化、大小变化、疏密变化、明暗反差变化等都可以带来一定的装饰作用。

（2）版面文字的类型

展示版面中的文字可以分为说明性文字和表现性文字。

说明性文字一般用于小标题、介绍和解说等部分，需要有清晰识别的功能性。所以这类文字多用粗黑字体、宋体等识别性强的规范字体，字形统一，行距和字距之比应该是 3：1 或者 4：1，字形长时也需要适当地加大行距；不同风格和粗细的字体也要求有不同的行距。

52 动感的梅赛德斯－奔驰展台设计

031

Chapter 1 商业会展设计概述

Chapter 2 商业会展视觉设计

Chapter 3 商业会展色彩设计

Chapter 4 商业会展照明设计

Chapter 5 商业会展空间设计

Chapter 6 商业会展展位设计

Chapter 7 商业会展道具设计

表现性文字一般用于大标题，或作背景肌理等，这样可以增强文字的趣味性和吸引力。经常用到的手法包括：以基本字体为主，局部字体变形或者用另一种字体混合搭配；局部字体图形化；根据内容进行文字色彩和肌理的变化；进行重叠动感的文字处理；有时还可以用手写字体表达自由随意的效果等等。

（3）文字编排方法

文字编排常采用的手段有左右对齐、齐左或齐右，齐中以及文字绕排。

①左右取齐排列

文本段落左右两端齐行排列，整齐美观，形成一个面（图53）。

②齐左（齐右）排列

齐左排列，行尾任其自然；齐右排列，行首可长可短。这种排列方式显得自然、不死板，有优美和节奏感。右对齐的格式每一行起始部分的不规则增加了阅读的时间和难度，若行数较少，可采用此形式（图54）。

③中间取齐排列

以版面的中轴线为准，将各行中间对齐，形成文字两端各行长短不一而又对称美观的编排。这种排列方式能使视线集中，具有庄重之感。但有时不方便阅读，在正文内容较多时，不宜采用这种编排方式（图55）。

④引文字绕图编排

沿着不规则的图形轮廓边缘排列文字，能给人活泼的感觉。这种排列方式适合休闲轻松的话题内容。

· 图片

图片是展示版面设计的重要组成元素，有人甚至形容图片就是版面的眼睛。人们在浏览版面时，一般首先注意到的就是图片。一方面，图片可以活跃和装饰画面，增强读者的阅读兴趣；另一方面，图片形象比较直观，它可以跨越语言障碍，让读者最快地了解宣传信息。

❺❸ 左右取齐排列方式

❺❹ 齐左齐右排列方式

❺❺ 中间取齐排列方式

·色彩

色彩决定版面的总体效果。一幅版面中大面积的色彩尽量不要超过三种颜色，否则容易使人眼花缭乱。在进行版面设计时，总体色彩的选择要与企业标准色相呼应，由此制定统一的展版色调。其次色彩选择要符合行业特色，比如科技类、卫浴类与儿童用品类的色调是有区别的，面向儿童的展示应该更加活泼动感，多用卡通形象和鲜艳的大色块对比，产生跳跃活泼、童话般的效果。当然色彩的选择并非一成不变，突破常规的设计也可以带来新颖的视觉效果（图56）。

如Nikken Sekkei（株式会社日建设计）建造的日本成田机场3号航站楼，用蓝色引导出发，红色引导到达（图57）。

033

Chapter 1 商业会展设计概述

Chapter 2 商业会展视觉设计

Chapter 3 商业会展色彩设计

Chapter 4 商业会展照明设计

Chapter 5 商业会展空间设计

Chapter 6 商业会展展位设计

Chapter 7 商业会展道具设计

> 🔍 **小贴士**
>
> 视觉动线：是指眼睛在阅读时，视觉移动时所构成的方向路径。视觉动线决定了画面的构图焦点以及摆放的位置与顺序。当阅读整体版面时，如果能合理分布整体版式，就能让观众很轻松地获取到重要的信息。

㊂ 法国充满童趣的托儿中心

㊄ Nikken Sekkei：日本成田机场3号航站楼

2. 版面设计的原则

·整体性原则

（1）主次分明，主题突出

版面设计应从信息传播的角度出发，注重版面视觉动线的流畅性、顺序性。版面的空间层次、主从关系、视觉秩序应清晰、有条理，不要形式大于内容，影响观众对主要信息的阅读。

（2）注重版面的整体构成

图形与图形、图形与文字、文字与文字、编排元素与背景之间，无论表现为有彩色或无彩色，在视觉上都可以归纳为黑、白、灰三种空间层次关系。黑、白、灰的明度对比会使一些元素比其他元素更突出，从而使信息层次更加分明。

·统一性原则

（1）内容和形式的统一

展示版面的设计，首先要考虑整个展示的内容、性质和展示空间的形式风格，应在整体设计思想的统一指导下进行统筹和布置。版面设计中，艺术化的形式是吸引观众的重要手段，形式的本质作用是加强信息的沟通和传播，版式的形式风格与所传播的内容应相互协调。

（2）对比与统一

在版面设计中，仅有统一会使视觉效果略显呆板。版面设计中可采用图文大小对比、字体粗细对比、疏密对比、色相及明度的对比、直线曲线的对比、集中与放射的对比等手段来丰富版面。利用图片色彩及明暗的变化、图文搭配比例的变化，来形成版面的节奏和韵律，使版面效果更加完美。

·简洁性原则

版面设计中传达的信息应简洁、明了、清晰，不是信息越多越好。

3. 各类会展版面设计

·海报设计

海报是应用最早和最广泛的宣传品，它展示面积大，视觉冲击力强，是整个展示空间中最能明确传达信息的宣传品。

会展海报设计要有明确的内容信息、强烈的形式美感，用最简练的文字和图形以及恰当的表现方法，使人一看便产生强烈的兴趣（图58）。

❺⑧ 伯尔尼历史博物馆的建筑展览所做的海报

Chapter 1 商业会展设计概述

Chapter 2 商业会展视觉设计

Chapter 3 商业会展色彩设计

Chapter 4 商业会展照明设计

Chapter 5 商业会展空间设计

Chapter 6 商业会展展位设计

Chapter 7 商业会展道具设计

　　展示内容要以介绍会展活动名称、特色、期限、地点和主承办单位为主。要根据不同的展示主题、特色，采取不同的表现形式，有针对性地准确表达展示的主题信息。同时要注意展览的地域、民族特色及风格，以实现更有效的信息推广。

·会刊画册设计

　　会展刊物包括展览的脚本、运行规则、说明文件、参观指南、展览简介等。会刊的形式多种多样，一般有单页、折页、说明书、样本、画册、名录等（图59）。

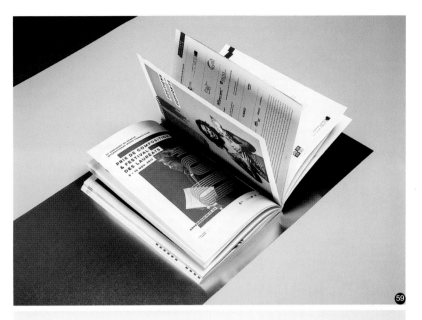

·请柬（邀请函）设计

　　请柬（邀请函）是由展览主办方发出的针对目标观众的信函，其设计风格要符合展览的主题，有时也会针对不同的来宾发出不同形式的请柬或邀请函。邀请函包括的内容有被邀请者的姓名（或单位），展览的名称、时间、地点、主办单位（邀请单位或个人）等（图60）。

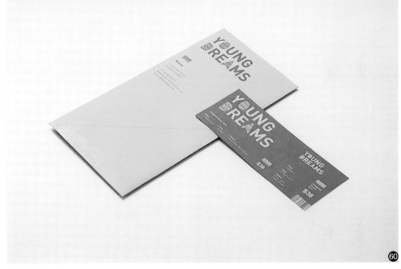

·门票设计

　　门票（参观券）是展览中不可缺少的重要元素，它与观众零距离接触，承载着展览的信息，是宣传推广展览的重要形式。门票的主要内容包括会展名称、时间、地点、主办单位等信息（图61）。

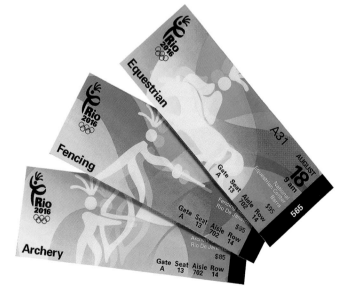

59 日内瓦国际音乐大赛会刊画册

60 请柬设计

61 2016 里约奥运会门票

三、优秀会展视觉系统设计案例赏析

秘鲁 Peru Design Net

在整个视觉形象设计中灵活运用线与面，整体与局部错落有致的排布关系及对于英文字体和当地元素的抽象提炼使整套 VI 设计显得与众不同。

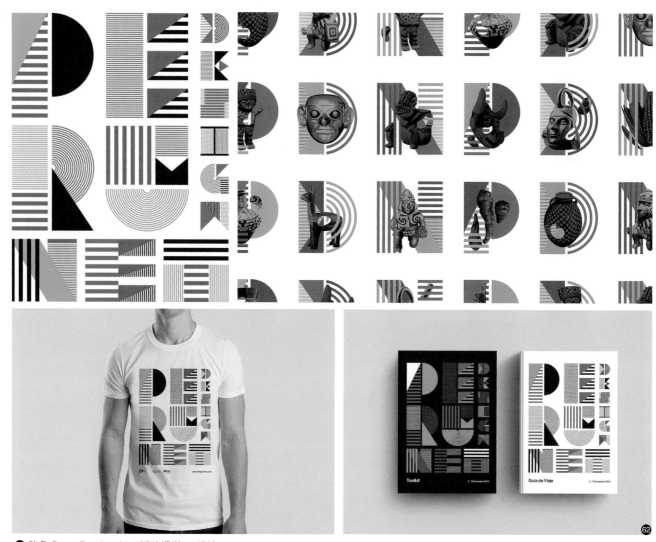

⑥2 秘鲁 Peru Design Net 活动视觉 VI 设计

课堂思考

1. 构想会展中标志设计的形式和作用。

2. 分析一组企业的 VI 品牌特征，思考在会展设计中如何应用 VI？

3. 会展版面设计的类型有哪些？

Chapter 3

商业会展色彩设计

掌握色彩的基本原理，并正确地应用到会展设计中。

学习重点

了解色彩在会展设计中使用的过程，做到在设计上灵活地运用。

本章节对色彩的基本原理做了较全面的分析和阐述。主要内容包括对色彩的基本特性与情感特征进行综述和分析，对会展色彩构成要素与设计原则进行分析和研究，从而展开对会展色彩设计的分析研究。

一、色彩的基本原理

1. 什么是色彩

色彩是一种涉及光、物与视觉的综合现象。对于色彩的研究，千余年前的中外先驱者们就已有所关注，但在 18 世纪的英国物理学家牛顿真正给予色彩科学的揭示后，其才成为一门独立的学科。

经验证明，人类对色彩的认识与应用是通过发现差异，并寻找它们彼此的内在联系来实现的。因此，人类通过最基本的视觉经验得出了一个最朴素也是最重要的结论：没有光就没有色。白天使人们能看到五色的物体，但在漆黑无光的夜晚，人们就什么也看不见了。倘若有灯光照明，则光照到处，便又可看到物象及其色彩了。

1666 年，牛顿做了一次非常著名的实验，他用三棱镜将太阳白光分解为红、橙、黄、绿、青、蓝、紫的七色色带。根据牛顿推论，太阳的白光是由七色光混合而成的，白光通过三棱镜的分解叫作色散，虹就是太阳白光透过小水滴发生色散产生的（图 63）。

❻❸ 三棱镜

2. 色彩的基本特性

色彩具有三个基本特性：色相、纯度（也称彩度、饱和度）、明度。这在色彩学上也称为色彩的三大要素或色彩的三属性（图 64）。

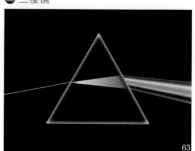

039

Chapter 1 商业会展设计概述

Chapter 2 商业会展视觉设计

Chapter 3 商业会展色彩设计

Chapter 4 商业会展照明设计

Chapter 5 商业会展空间设计

Chapter 6 商业会展展位设计

Chapter 7 商业会展道具设计

· 色相

　　色相是有彩色的最大特征。所谓色相是指能够比较确切地表示某种颜色色别的名称。如玫瑰红、橘黄、柠檬黄、钴蓝、群青、翠绿……从光学物理上讲，各种色相是由射入人眼的光线的光谱成分决定的。对于单色光来说，色相的面貌完全取决于该光线的波长；对于混合色光来说，则取决于各种波长光线的相对量。物体的颜色是由光源的光谱成分和物体表面反射（或透射）的特性决定的。

· 纯度

　　色彩的纯度是指色彩的纯净程度，它表示颜色中所含有色成分的比例。含有色彩成分的比例愈大，则色彩的纯度愈高；含有色成分的比例愈小，则色彩的纯度也愈低。可见光谱的各种单色光是最纯的颜色，为极限纯度。当一种颜色掺入黑、白或其他彩色时，纯度就产生变化。当掺入的色达到很大的比例时，在眼睛看来，原来的颜色将失去本来的光彩，而变成掺和的颜色。当然这并不等于说在这种被掺和的颜色里已经不存在原来的色素，而是由于大量地掺入其他彩色而使得原来的色素被同化，人的眼睛已经无法感觉出来了。

　　有色物体色彩的纯度与物体的表面结构有关。如果物体表面粗糙，其漫反射作用将使色彩的纯度降低；如果物体表面光滑，那么，全反射作用将使色彩比较鲜艳。

· 明度

　　明度是指色彩的明亮程度。各种有色物体由于它们的反射光量的区别而产生颜色的明暗强弱。色彩的明度有两种情况：一是同一色相不同明度。如同一颜色在强光照射下显得明亮，在弱光照射下显得较灰暗模糊；同一颜色加黑或加白掺和以后也能产生各种不同的明暗层次。二是各种颜色的不同明度。每一种纯色都有与其相应的明度。黄色明度最高，蓝紫色明度最低，红、绿色为中间明度。色彩的明度变化往往会影响到纯度，如红色

❻❹ H 即色相
　　S 即饱和度
　　B 即亮度
❻❺ 孟塞尔颜色系统

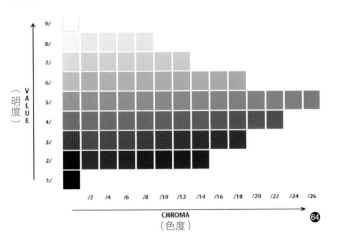

❻❹

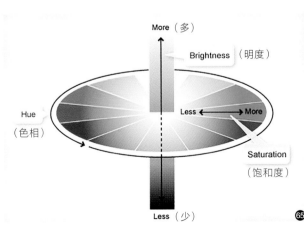

❻❺

加入黑色以后明度降低了,同时纯度也降低了;如果红色加白色则明度提高了,纯度却降低了(图65)。

3. 色彩的规律

·原色、间色、复色的规律

（1）原色

色彩中不能再分解的基本色称为原色。原色只有三种,光的三原色为红、绿、蓝,颜料的三原色为品红（明亮的玫红）、黄、青（湖蓝）。色光三原色可以合成出所有色彩,同时相加得白色光。颜料三原色从理论上来讲可以调配出其他任何色彩,同时相加得黑色,因为常用的颜料中除了色素外还含有其他化学成分,所以两种以上的颜料相调和,纯度就受影响,调和的色种越多就越不纯,也越不鲜明,颜料三原色相加只能得到一种黑浊色,而不是纯黑色。

（2）间色

由两种原色混合得间色。有些书上称为"补色",是指色环上的互补关系。间色也只有三种,色光三间色为品红、黄、青（湖蓝）,颜料三间色即橙、绿、紫,也称第二次色。必须指出的是色光三间色也恰好是颜料的三原色。这种交错关系构成了色光、颜料与色彩视觉的复杂联系,也构成了色彩原理与规律的丰富内容。

（3）复色

颜料的两种间色或一种原色和其对应的间色（红与青、黄与蓝、绿与洋红）相混合得复色,亦称第三次色。复色中包含了所有的原色成分,只是各原色间的比例不等,从而形成了不同的红灰、黄灰、绿灰等灰调色。

由于色光三原色相加得白色光,这样便产生两个后果:

一是色光中没有复色;

二是色光中没有灰调色,如两色光间色相加,只会产生一种淡的原色光,

小贴士

光谱:是复色光经过色散系统（如棱镜、光栅）分光后,被色散开的单色光按波长（或频率）长短而依次排列的图案,全称为光学频谱。光谱中最大的一部分可见光谱是电磁波谱中人眼可见的一部分,在这个波长范围内的电磁辐射被称作可见光。

66 三原色：CMYK 减色分离
RGB 增色分离

041

Chapter 1 商业会展设计概述

Chapter 2 商业会展视觉设计

Chapter 3 商业会展色彩设计

Chapter 4 商业会展照明设计

Chapter 5 商业会展空间设计

Chapter 6 商业会展展位设计

Chapter 7 商业会展道具设计

以黄色光加青色光为例：

黄色光＋青色光＝红色光＋绿色光＋蓝色光＋绿色光＝绿色光＋白色光＝亮绿色光

· 色彩的冷暖规律

大千世界，色彩无穷无尽，不同的颜色会给人不同的感觉，按照色彩给我们的冷暖感觉，我们把色彩分为冷色、暖色和中性色。

色彩会引起人心理上的联想，感到冷或暖，这往往源于人对生活的经验，具有一种影响人的心理甚至心理活动的特征。如红、黄类的颜色为暖色，这类颜色让人振奋、热烈、欢快、刺激，马上使人联想起火焰、阳光；蓝色为冷色，这类颜色使人感到宁静、深沉、阴冷，会马上联想到冰、霜、雪和夜晚；绿和紫色为中性色，绿色给人一种清爽、理想、希望、生长的感觉，而紫色却给人一种神秘、虔诚的感觉。

4. 色彩的情感特征

色彩涉及的学问很多，包含了美学、光学、心理学和民俗学等。不同的人依据不同的年龄、性别、职业、社会文化及教育背景等，都会对色彩产生不同的联想。在色彩的设计过程中要充分考虑色彩的心理效应，因为这些色彩的心理暗示会直接影响到每一位参观者的参观感受，虽然每个人色彩的感受复杂多变，但还是有一些普遍性的心理联想。

常见色相及其派生色的心理联想如下：

· 红色

红色的波长最长，穿透力强，感知度高，是所有色彩中最强烈、最有生气的色彩。由于其能给人温暖、希望、健康、饱满、艳丽、成熟等视觉感受，因此在展示设计中，不少设计师把红色作为喜庆、欢乐和胜利时的装饰用色。

67 红色展台设计

红色也时常出现在战争、伤害等场面中，因此红色也被当作暴力、危险、警告、禁止、愤怒、原始、紧张、恐怖等的象征色。同时红色的刺激性也容易让人产生视觉疲劳，不宜长时间接触（图67）。

由红色派生出的粉红色，浪漫温柔，常为儿童或女性类展示活动使用。玫红色艳丽又热情，狂野又浪漫，世俗又纯真，是一种能强烈吸引人目光，非常张扬的颜色，有一种夺人魂魄的力量。酒红色沉稳而厚重，常用于庄严、高贵、稳重而又具有些许浪漫的展示设计中。

· 橙色

橙色具有红与黄的属性，是最温暖、明亮的色彩，能传达出华丽、活泼、食欲、兴奋和绚丽的意境。但其也有消极的一面，容易让人觉得低俗，不显档次。

橙色比红色柔和，但亮橙色仍然富有刺激性，含灰的橙为咖啡色，含白的橙为浅橙色，俗称象牙色，浅橙色使人愉快，加点黑则显稳重（图68）。

· 黄色

黄色是明度最高的色彩，是温暖、上进、文明、辉煌、光明、希望、明快、愉悦的象征，常为帝王所好，是权力、豪华、骄傲、高贵的代表。黄色色性不稳，若在纯黄

❻❽橙色设计
❻❾黄色设计
❼⓿米色展厅设计

色中混入一点其他色彩，其色相感和色性均会发生较大程度的变化，因此给人一种敏感、轻薄、不稳定、不安宁、变化无常的感觉（图69）。

鹅黄色倾向白色，令人感觉柔和、鲜嫩，有一种初春的气息，更适合用于针对年轻一族的展示活动。

米色是一种低纯度高明度的黄色，其温柔的中性色调有种强烈的包容感，给人舒适、轻松、优雅、温暖的感觉，是种表现休闲空间的自然色彩（图70）。

· 绿色

绿色兼具黄和蓝两种成分，将黄色的温暖感和蓝色的寒冷感中和，显得平和、安稳、恬静、舒适、和平、新鲜。

果绿是种如果冻状亮晶晶的色彩，带给人们春天的气息，颇受儿童及年轻人的欢迎。

深绿是一种老练、稳重、睿智的色彩，与多种色彩相配都能达到和谐状态（图71）。

· 蓝色

蓝色与红、橙色相反，是典型的寒色，容易产生凉爽、透明、潮湿、神秘、清新、沉思、理性、永恒、博大、遥远等感受，是一种稳定的颜色，不会因少量其他色彩的介入而失去个性，在科技类的展示设计中

71 绿色展厅设计
72 蓝色展厅设计
73 紫色展厅设计

043

Chapter 1　商业会展设计概述

Chapter 2　商业会展视觉设计

Chapter 3　商业会展色彩设计

Chapter 4　商业会展照明设计

Chapter 5　商业会展空间设计

Chapter 6　商业会展展位设计

Chapter 7　商业会展道具设计

使用较多。但蓝色也有忧郁、悲哀、寂寞、冷漠等特性（图72）。

天蓝色是一种明快而又充满活力的颜色，是可令人产生遐想的色彩。深蓝色沉着、稳定，为中年人偏爱，和水绿色一起能创造出一种优雅的色彩组合。普蓝、靛蓝因在民间大范围使用，常用于表现民族特色的展示设计。

· 紫色

紫色是红、蓝的混合体，是一种"贵族色"，冷艳而沉着，充满神秘、优雅、庄重、高贵、华丽、梦幻的气质。紫色在有些国家和民族中，被看成是消极和不祥的颜色。由于具有浓郁的女性倾向，在展示设计用色中，它常用来表现和女性有关的空间（图73）。

低明度的紫色让人觉得沉闷、神秘。红紫色是带红色调的紫色，显得温暖、华贵、艳丽。较冷的蓝紫色带有浆果般柔和而饱满的颜色，显得朦胧、沉着、高雅。

· 白色

白色是纯洁的象征，能反射全部光线，给人洁净感和膨胀感，具有增加空间宽敞感的特点。白色单独使用时比较单调，常配合其他色彩一起使用，和其他色相的色彩搭配时能让其他色彩更鲜丽、更明朗（图74）。

象牙白、米白、乳白等都偏暖调，相对柔和一些（图75）。

74 白色展厅设计　75 米白色展厅设计
76 黑色展厅设计　77 灰色展厅设计　78 金属色展厅设计

045

Chapter 1 商业会展设计概述

Chapter 2 商业会展视觉设计

Chapter 3 商业会展色彩设计

Chapter 4 商业会展照明设计

Chapter 5 商业会展空间设计

Chapter 6 商业会展展位设计

Chapter 7 商业会展道具设计

· 黑色

黑色为无色相无纯度之色，高贵并且可隐藏缺陷，具有肃穆、沉静、严肃、恐怖、神秘、寂寞、悲哀、坚毅、含蓄、沉默、庄重等象征意义。它常用在一些特殊场合的空间规划中，起到强调的作用，与高纯度鲜艳色彩搭配使用，能让整个展示空间赏心悦目（图76）。

· 灰色

灰色是视觉中最安静的一种中性色，因其明度高低不同而呈现出不同的特性，在注重品位或者高科技的空间中运用得非常多，能给人以高雅、朴素、平静、含蓄、柔和等色彩印象，是一种极为随和的色彩，它易受周围色彩的影响，近冷则暖，近暖则冷，具有与任何颜色搭配的多样性，有较强的调和对比作用（图77）。

· 金属色

金属色是有光泽质感的色彩，也叫光泽色。常见的有金色和银色。金色华丽炫目，是一种显得非常奢侈的色彩，发白的金色能够给人强烈的华美印象。银色雅致高贵，象征富有、纯洁、高科技（图78）。

⑦⑨ 会展空间主界面色彩设计
⑧⓪ 展位色彩设计

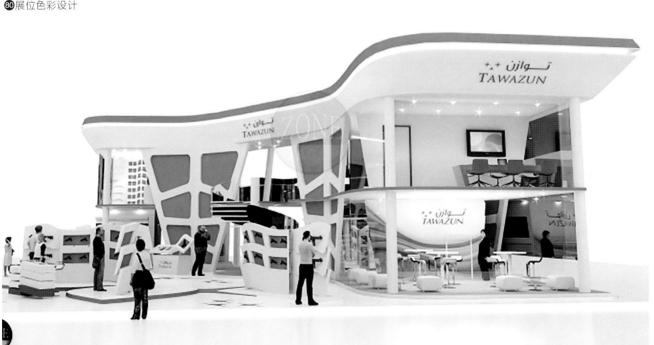

二、色彩在会展设计中的应用

1. 会展色彩构成要素

会展环境色彩主要由空间主界面色彩、展板色彩、展位色彩、照明光色、道具色彩五部分构成。

·会展空间主界面色彩设计

会展空间主界面是指展示空间的墙面、地面和天花板，其基本色调必然对整个展览色调起着主导性的作用。

一般来说，展示空间的基本色调可根据展览主题和产品特点来确定。如果是历史性题材的展览，在色彩的运用上应以厚重、沉稳的低色调为主，来反映一种沧桑的历史变迁;如果是展销性质的展览活动，可以把展区渲染成明

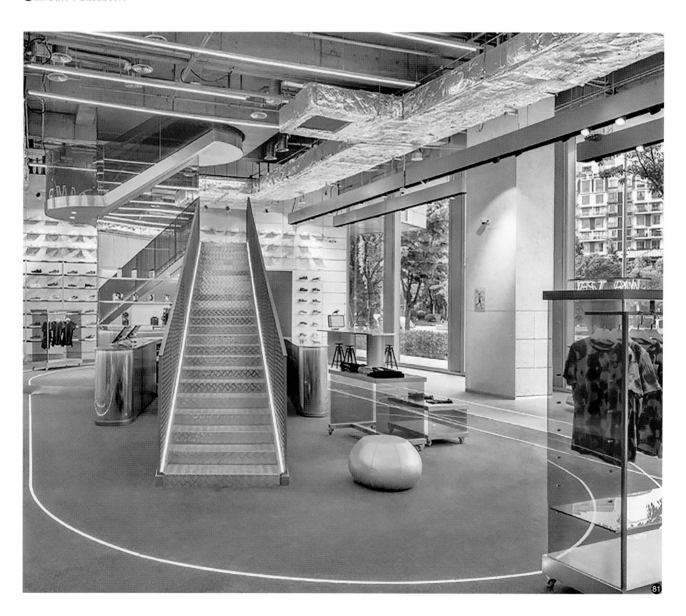

047

Chapter 1 商业会展设计概述

Chapter 2 商业会展视觉设计

Chapter 3 商业会展色彩设计

Chapter 4 商业会展照明设计

Chapter 5 商业会展空间设计

Chapter 6 商业会展展位设计

Chapter 7 商业会展道具设计

快、活跃的高色调，这样可以刺激参观者的消费欲望；如果是一般商业性展览活动，则常采用中性、柔和、灰性的基本色调突出展品（图 79）。

· 展板色彩设计

展板既是承载图片、文字等信息内容的载体，又担当着环境和展品之间的媒介角色，同时，展板也常是墙面的构成部分。展板的色彩主要有版面底色、图片色彩、标题和文字色彩等。展板色彩不仅起到协调展场内色调的作用，同时还有传递展览信息的作用（图 80）。

· 展位色彩设计

在展示设计中，展品、道具是展示色彩设计的中心色彩，但展位的色彩设计仍然不可忽视。各个展区、展位不仅要保持自身的特色，还要让彼此之间的色调协调统一，力求做到有连续感又有区分感，形成一种富有韵律的色彩节奏，如明暗感、冷暖感、疏密、虚实、远近等交相呼应的节奏感变化，还要保证展位色与其他环境色的整体统一。

一般色彩的个性化设计主要是将企业标志色及其延伸色彩作为展位色彩的基调，使整个展位形成一种非常统一、和谐的有别于其他展位的视觉环境。当参观者走进这样的环境，会融入这一和谐统一的色调，对其产生强烈的反应，在记忆里留下深刻的视觉印象。

上海新天地跑步者营地旗舰店设计，主要是以橙色和灰色为主，在上海这座城市里突出展示其健康和时尚的风格（图 81）。

· 照明光色设计（光照色）

照明光色设计包括展场内天花板与四壁的照明(大环境)和各个展位内部的光照色两部分，它可以统一、强化展场内和展位内以及整个展区的色调关系。同时，光与色还是设计师渲染展示空间气氛、创造空间情调的重要手段之一。虽然光与色在展示设计中是两个不同内容，但它们之间的关系是十分紧密的，从某种程度上讲，光源色决定物体的颜色状态，光是决定色彩的一个重要因素，在色彩设计中应结合光的因素给予统一的考虑（图82）。

· 道具色彩设计（包括展台、展柜、展架等）

道具色彩对展品的突出起着确定性的作用。道具和展品的色彩不要太相近，应在色相、纯度、明度和展品色彩上产生一定的对比，同时还要考虑与展示空间界面的色彩既协调又有对比，以便能更好地突出展品和协调展示空间。

（1）色彩的要素

色彩的三要素为色相、明度、纯度，它们是确定色彩性质的基本标准。任何色彩都具有这三种要素。

🔎 **小贴士**

色光：是染料检测术语。在染色深度一致的条件下，待测染料染色物的颜色与标准染料染色物的颜色的偏差程度，包括色相、明度、饱和度方面的差异。基本色分别为红色、绿色和蓝色，这三种色光既是白光分解后得到的主要色光，又是混合色光的主要成分，并且能与人眼视网膜细胞的光谱响应区间相匹配，符合人眼的视觉生理效应。

①色相

色彩的相貌。为了区别色彩的不同特征，人们给每种颜色一个明确的名称，以便确立一个特定的色彩印象，如红颜料、绿颜料。正因为这些色彩具有了这种具体的相貌特征，我们才能正确地区别出各种色相的不同。色相能够体现出色彩的基本相貌，同时，不同的色相结合，又能使人产生不同的心理和生理反应，富有感情地与人们进行沟通和交流，因而情感性也是色彩的灵魂所在。在展示空间设计的色彩应用中，色相的选择往往结合室内场所的功能来确定。体现喜庆、娱乐和富丽堂皇的主题，我们多选用暖色系列的色彩；而在气氛温和的场合我们则以中间色或灰色系列为主，间或点缀一些冷色或暖色系列色彩。

②明度

又称色阶，是指色彩的明暗程度。它可以不带任何色相的特征而随着受光量的变化而变化，并通过色彩固有的黑白灰关系单独呈现出来。光照强，明度提高；光照弱，明度降低。

在无色系中，明度最高的色为白色，明度最低的色为黑色，中间可调配出一个从亮到暗的灰色系列。在有彩色系中，以黄色最亮、明度最高，橙色明度第二，绿色和红色明度第三，蓝色明度第四，紫色最暗，明度最低，其他有彩色的明度在蓝色和紫色的明度之间。另外，当两种或多种色彩相调和时，原来色彩的明度会受调入色的影响而发生变化，若被调入重色调，调入后的色彩明度降低，反之则明度提高。

明度在色彩三要素之中具有较强的独立性，可以产生丰富的层次差别，以表现物体的立体感见长，因而是空间色彩结构的关键（图83）。

③纯度

指色相的鲜浊程度，也称饱和度或鲜艳度。它取决于一种颜色波长的单一程度。一般来讲，色彩纯度的变化是指该色彩从它最高、最鲜艳的程度到最低、最浑浊的程度之间的等级变化。另一方面，纯度的不同也可以在色相之间的对比中反映出来。因而不同的色彩不仅明度不同，纯度也不相同。

与色彩的前两个属性相比，对纯度变化的掌握同样是专业设计师必须掌握的一项技巧。因为同一色相在纯度方面的细微变化也会带来色彩性格的变化。特别是在室内空间的色彩设计中，在色相大体确定之后，大面积的色彩一般都是在纯度偏低的色域中选择确定，这种纯度变化的运用，才能使色彩显得丰富而多彩。

❽❷照明光色设计
❽❸道具色彩设计
　　——动感的梅赛德斯－奔驰展台

2. 会展色彩设计原则

· 统一性原则

　　展示环境是一个庞大的系统环境，这就要求在空间、道具、展品、装饰、照明等方面，都应当从总体色彩基调上统一考虑，形成系统的主题色调；否则，会出现杂乱无序的色彩，影响展示的传达功效。

· 突出主题原则

　　在展示活动中，观众面对的最大的形态是展体构成，观众面对的最主要的视觉对象是展品，因此，展示空间的色彩设计应以突出展品陈列为目的。

　　（1）利用色彩的进退感突出主题

　　色彩的色相是影响进退感的最大因素，暖色如红、橙、黄等具有扩大前伸的特性；冷色则相反，如绿、蓝、紫等色，具有后退感。展示色彩中经常利用强烈的、饱和的暖色系，引起墙面向前膨胀的感觉，从而拉近与墙面的距离，改变狭长的空间，使人产生展示空间缩小的错觉；相反，如果用冷色系的中间色彩装饰墙面，则有后退的感觉，会使展示空间看起来似乎更开阔（图84）。

　　色彩明度对色彩的进退感也有一定的影响。一般情况下，明度高的靠前，明度低的靠后。靠前的色带有膨胀扩大的感觉，靠后的色则具有收缩感。

　　从饱和度上看，饱和度高的色彩扩张力都较大，尤以暖色为强；饱和度低而浊的色彩有缩小感；此外，有彩色要比无彩色更具扩张感。

　　（2）利用色彩对不同体积的影响突出主题

　　色彩可以影响人们对体积的感觉。鲜艳、明度高以及暖色调的色彩使物体的体积感增大，灰暗、明度低、冷色调的色彩使物体的体积感减小。

84 **84**希腊 Deloudis 家具陈列展厅设计

049

Chapter 1
商业会展设计概述

Chapter 2
商业会展视觉设计

Chapter 3
商业会展色彩设计

Chapter 4
商业会展照明设计

Chapter 5
商业会展空间设计

Chapter 6
商业会展展位设计

Chapter 7
商业会展道具设计

明亮光辉的白色面看起来会比它的实际面积大，黑色或深暗的色面看起来要比实际面积小，即大小相等的黑、白色面中，白色面看起来体积感大，黑色面看起来体积感小。

色彩的欢快和沉静感主要取决于色彩的冷暖。一般暖色系，会给人一种欢快感，例如红、橙、黄等，纯度较高的色彩也会使人感到欢快；而冷色，则使人感到沉静，例如蓝、绿色等，并且彩度越低，沉静感越强。在展示色彩设计中合理运用色彩，能够营造出展场的主题氛围。

（3）利用色彩的重量和其他方面突出主题

色彩的重量主要和色相及明度有密切关系，明度高的色彩给人以重的感觉，明度低的色彩给人以轻的感觉。在展示空间色彩设计中，合理运用色彩的重量感受，能起到稳定展架或展台的作用。

另外，色彩对味觉也有很大的影响，如黄色、橙黄色能够通过人的视觉使人产生联想，增强食欲，而蓝色或绿色则会使人食欲大减。在食品类的展示色彩设计中，应多加考虑视觉与味觉的影响（图85）。

·色彩丰富性原则

过于统一的色调，会给人单调乏味的感觉。选择调节色和重点色时，应由大到小，在统一中求变化，以构成整个展区的色彩。统一中有对比，是色彩设计的基本原则，不同展厅的基本色调对比以及同一展厅不同色相、明度、纯度、面积等的对比营造和有规律的变化，都会丰富整个展示空间的效果。

㉟利用色彩突出主题原则

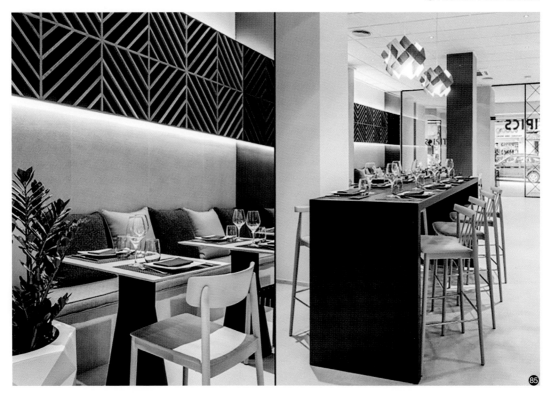

051

Chapter 1 商业会展设计概述　　Chapter 2 商业会展视觉设计　　Chapter 3 商业会展色彩设计　　Chapter 4 商业会展照明设计　　Chapter 5 商业会展空间设计　　Chapter 6 商业会展展位设计　　Chapter 7 商业会展道具设计

· 关注人的情感原则

　　色彩设计的成功与否，一般是由人的直观心理来反映的。每个参观者的视觉和心理感染力上有着明显差异，因为色彩是最直观、最易影响人心理的设计因素，不同的色彩会产生不同的感觉，并直接影响人们的心理判断。

　　在展示设计中，色彩直接或间接地服务于主题思想，是表现陈列展览效果的重要条件之一。色彩的设计决定了陈列展览艺术的风格、情调及氛围。因此，掌握色彩的属性、象征意义及人们心理上对色彩的感受，能够在展示设计中更好地运用色彩（图86）。

· 注重光效原则

　　光有自然光和人工照明两种，人工照明分为暖光源和冷光源，照明方式有局部照明、泛光照明、装饰照明等形式，不同的照明方式和灯源、灯具运用对空间的色彩效果和氛围有一定影响，所以，在色彩设计时，应充分考虑光效作用，营造更宜人的展示空间（图87）。

86 注重光效原则

87 注重人的情感原则

三、优秀会展色彩设计案例赏析

1. 上海儿童玻璃博物馆

上海乃至中国首个"以儿童为主角、以玻璃为主题"的全新互动式儿童文化体验馆——儿童玻璃博物馆。它的设计使用寓教于乐的理念。这个前身为玻璃仪器生产车间的空间被重新设计成一个拥有展览、DIY、商业、餐饮等功能的综合文化展示空间。

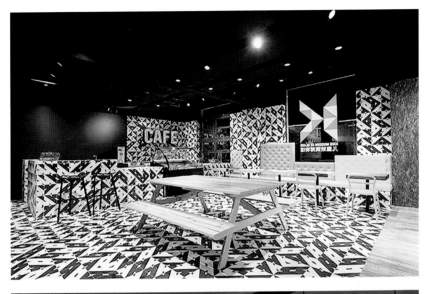

053

Chapter 1
商业会展设计概述

Chapter 2
商业会展视觉设计

Chapter 3
商业会展色彩设计

Chapter 4
商业会展照明设计

Chapter 5
商业会展空间设计

Chapter 6
商业会展展位设计

Chapter 7
商业会展道具设计

小贴士

贵族色：在中国传统里，贵族色意指紫色，是王者的颜色，如北京故宫又被称为"紫禁城"，亦有所谓"紫气东来"之说。在西方文化中，紫色同样代表高贵，是为贵族钟爱的颜色，这源于于古罗马帝国蒂尔人规定紫色染料仅供贵族穿着的传统，而染成衣物近似绯红色，亦是受当时君主喜好的影响。

2.2017 米兰设计周

　　该设计以平面色彩为切入点，进行大胆而又卓有成效的设计，具有很强的视觉冲击力和整体面块效果，是在设计中综合贯穿色彩主题的经典案例之一。

❽❾ 意大利米兰设计工作室 Studiopepe
❾⓪ 意大利设计机构 Dimore Studio 旗下的定制家具品牌 Dimore Gallery

课堂思考

1. 思考色彩在会展设计中应用的方式。
2. 如何理解会展设计中色彩的调和和对比？
3. 如何利用色彩的特征和规律来强化色彩在会展设计中的视觉效应？

Chapter 4

商业会展照明设计

照明设计也叫灯光设计。灯光是一个较灵活及富有趣味的设计元素，可以成为展示气氛的催化剂，是会展焦点及会展氛围营造的关键。不同的灯光决定着不同的会展风格，会展照明设计除了满足基本的照明功能之外，主要目的是突出展品的个性特征，吸引更多的客户，为商业活动的成功增光添彩。

一、照明概述

照明就是利用人工光或自然光提供给人们足够的照度，或提供良好的识别事物特征的明度，或创造舒适的光环境、营造特殊的氛围等的手段。照明术语包括：

1. 光通量

光通量（luminous flux）指人眼所能感觉到的辐射功率，它等于单位时间内某一波段的辐射能量和该波段的相对视见率的乘积。由于人眼对不同波长光的相对视见率不同，所以不同波长光的辐射功率相等时，其光通量并不相等。

光通量的单位为"流明"。光通量通常用 Φ 来表示，在理论上其单位相当于电学单位瓦特，因视觉对此尚与光色有关，所以依标准光源及正常视力度量单位采用"流明"（lm）。

2. 光强度

光强度（luminous intensity, I）是光源在某一方向立体角内之光通量大小，发射的光通量定义为光源在该方向的光强度，单位为坎德拉（candela, cd）。

3. 光照度

表面被照明程度的量称为光照度，即通常所说的勒克司度（lux），表示被摄主体表面单位面积上受到的光通量。1勒克司相当于1流明/平方米，即被摄主体每平方米的面积上，受距离1米、发光强度为1烛光的光源垂直照射的光通量。光照度是衡量拍摄环境的一个重要指标。

4. 光亮度

光亮度是表示发光面的照亮程度，指发光表面在指定方向的发光强度与垂直指定方向的发光面的面积之比，单位是坎德拉/平方米。对于一个漫散射面，尽管各个方向的光强度和光通量不同，但各个方向的亮度都是相等的。电视机的荧光屏就近似于这样的漫散射面，所以从各个方向上观看图像，都有相同的亮度感。

5. 色温度

人眼直接观察光源时所看到的颜色，称为光源色表。人们常用与光源色度相等的辐射体的绝对温度来描述光源的色表，因此，光源的色表又称为色温。

色温度用绝对温度 K（Kelvin）来表示，将标准黑体（例如铁）加热，温度升高至某一程度时，颜色开始由红→浅红→橙黄→白→蓝白→蓝逐渐改变，利用这种光色变化的特性，我们将黑体当时的绝对温度称为该光源的色温度。

表1 照度、色温与心理感觉

照度（lx）	色温与心理感觉		
	高色温	中间色温	低色温
<500	冷的	中间的	愉快的
500—1000	⇧	⇧	⇧
1000—2000	中间的	愉快的	刺激的
2000—3000	⇧	⇧	⇧
>3000	愉快的	刺激的	热、不自然

057

Chapter 1 商业会展设计概述

Chapter 2 商业会展视觉设计

Chapter 3 商业会展色彩设计

Chapter 4 商业会展照明设计

Chapter 5 商业会展空间设计

Chapter 6 商业会展展位设计

Chapter 7 商业会展道具设计

表2 色温与冷暖感

色温（K）	冷暖感
>5000	冷的
3300—5000	中间的
<3300	暖的

同一色温下，照度值不同，人的心理感觉也不同。高色温低照度，产生冷、阴森、恐怖的氛围；高色温高照度，产生愉快、凉爽、休闲的氛围；低色温低照度的感觉较为舒适；低色温高照度的环境氛围在一定条件下，能营造出金碧辉煌的感觉。采用低色温光源，能使红色更鲜艳；采用中色温光源，蓝色会更清凉；采用高色温光源，能使物体更冷。

6. 光色区分

500K 被称为白光；大于 6500K 的光色被称为冷光，这种光源一般用于户外路灯、景观照明；2700—3200K 光色呈黄色；3200—5000K 光色呈暖白色，也称为"自然色"；而 5000—6000K 光用于汽车前后照射灯。欧美家庭一般喜欢用黄色的光，黄色光源也广泛应用于商店、博物馆或者画廊等场所，而亚洲，尤其是东亚地区比较喜欢白光，白光光源在超市、办公室、医院等公共场所大面积使用。

光色是指"光源的颜色"，或者数种光源综合形成的被摄环境的"光色成分"。在摄影领域，人们常用"色温"来表示某一环境下的光色成分的变化。

光色总是有色调倾向的，对表现主题影响较大。如红色表示热烈，黄色表示高贵，白色表示纯洁等等。一般家庭照明用色温为 2700—4000K 的最适宜，因为这种色温给人以温暖、温馨、愉快的感觉。

> **小贴士**
>
> LED 照明：是各国关注的新型光源，美国的"下一代照明计划"、日本的"21 世纪照明计划"、欧盟的"彩虹计划"都旨在大力推广这种新型绿色光源的使用，以替代传统的照明灯具。中国从"十一五"计划开始，已经把半导体照明工程作为国家范围内的重大项目进行推动，LED 照明在商业和展示环境中的运用也越来越广泛。

表3 常用光源的色调

光源	色调
白炽灯、卤钨灯	偏红色光
日光色荧光灯	与太阳光相似的白色光
高压钠灯	金黄色光，红色成分偏多
荧光高压汞灯	淡蓝、绿色光，缺乏红色成分
金属卤化物灯	接近于日光的白色光

059

Chapter 1 商业会展设计概述

Chapter 2 商业会展视觉设计

Chapter 3 商业会展色彩设计

Chapter 4 商业会展照明设计

Chapter 5 商业会展空间设计

Chapter 6 商业会展展位设计

Chapter 7 商业会展道具设计

7. 光源的显色指数

光源对物体颜色呈现的程度称为显色性，也就是颜色逼真的程度。显色性高的光源对真实颜色的再现较好，我们所看到的颜色也就较接近自然原色。显色性低的光源对颜色的再现较差，我们所看到的颜色偏差也较大。国际照明协会规定标准照明体"D"的显色指数为100，标准荧光灯显色指数为50。

显色性的高低关键在于该光线的分光特性，可见光的波长在380—760 nm的范围内，也就是我们在光谱中见到的红、橙、黄、绿、蓝、青、紫的范围。如果光源所放射的光之中所含的各色光的比例和自然光相近，则我们眼睛看到的颜色就较为逼真。

再好的装潢、摆设、艺术品、衣服等也会因选择不对的光源而失色。

表4 常用光源的一般显色指数Ra

光源	显色指数Ra	光源	显色指数Ra
白炽灯	97	荧光高压汞灯	22—51
卤钨灯	95—99	高压钠灯	20—30
日光色荧光灯	80—94	暖白色荧光灯	80—90
白色荧光灯	75—85	卤化锡灯	93

8. 眩光

由于光线在视野中的分布不合理或亮度范围不适宜，或存在极端的亮度对比，而引起视觉不舒适感和观察能力的降低，这类现象统称为眩光。眩光是影响照明质量和光环境舒适性的重要因素，对人的生理与心理皆有十分明显的影响。如何避免有害的眩光，对展示光效设计来说具有非常重要的意义。

按眩光产生的方式，可分为直射眩光、反射眩光和光幕反射眩光。直射眩光指在正常视野范围内出现亮度过高的由光源直接发出的光线。反射眩光指光源发出的光线经过镜子、玻璃或其他光滑表面的反射后集聚成亮度过高的光线进入视野。光幕反射眩光指反射眩光像覆盖在物体上的一层幕布，朦朦胧胧的，让人看不清物体的细节。建筑内部空间产生的眩光，可采用统一的眩光等级来评价。

二、光源

1. 电光源的分类

根据工作原理，电光源可分为热辐射光源和气体放电发光光源两大类，如表5所示。热辐射光源发的光是电流通过灯丝，将灯丝加热到高温产生的。气体放电发光光源是借助两极之间的气体激发而发光。目前常用的灯具有白炽射灯、低压卤钨灯、荧光灯、低压钠灯、高强度气体放电灯、金属卤化物灯等。

表5　　　　　　　　　　　　　　　　　　　　电光源的分类与灯具

电光源	热辐射光源	白炽灯		
		卤钨灯		
		低压卤钨灯		
	气体放电发光光源	高气压灯	高压汞灯	金属卤化物灯
				荧光灯
			高压钠灯	
			高压氙灯	
			碳弧灯	
		低气压灯		低压汞灯
				低压钠灯

·白炽灯

　　白炽发光指原子受热激发产生的可见光电辐射。白炽灯运用白炽发光原理，让电流通过真空中的钨丝，使钨丝升温至白炽化后发出可见光（图91、图92）。普通白炽灯的色温是2800K，与自然光色相比偏黄色，显得温暖。白炽灯的显色性极佳，Ra=100，但由于光谱中的红光比较多，对物体颜色的表现受到一定限制，比如适合表现肉类等红橙色调的物品，不适合表现蓝绿色调的物品。

　　白炽灯的优点是造价低廉，使用和安装简单方便。适于频繁开启，点灭对灯的性能及寿命的影响都很低。缺点是寿命短，发光效能低。白炽灯发出的可见光辐射一般不到电能的10%，大部分能量转化为红外辐射，产生大量的热。此外，白炽灯发出的紫外线辐射也比较高，会引起照射物品的褪色。

·卤钨灯

　　由于卤钨循环有效防止了灯泡发黑，卤钨灯的发光效能与白炽灯相比提高了1倍左右，并且具有体积小、寿命长的特点。卤钨灯的色温为2800—3200K，与普通白炽灯相比光色更白，色调也显得冷一些，更接近自然光。卤钨灯的显色性非常好，Ra=100。卤钨灯的缺点是高温使其比传统白炽灯发出更多的紫外线和红外线辐射，因此许多卤钨灯都配有滤镜以过滤掉绝大多数紫外线辐射（图93、图94）。

　　卤钨灯可以通过变压器在低电压下工作。电压的降低允许低压卤钨灯使用更小的灯丝，使灯泡的体积可以很小，

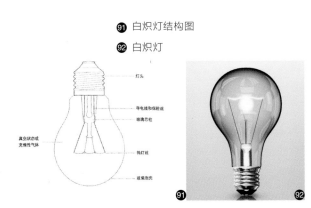

❾❶ 白炽灯结构图
❾❷ 白炽灯

❾❶　　　　　　　　　　　　❾❷

061

Chapter 1 商业会展设计概述

Chapter 2 商业会展视觉设计

Chapter 3 商业会展色彩设计

Chapter 4 商业会展照明设计

Chapter 5 商业会展空间设计

Chapter 6 商业会展展位设计

Chapter 7 商业会展道具设计

93 卤钨灯结构
94 卤钨灯
95 荧光灯结构
96 一体化紧凑型荧光灯
97 直管型荧光灯在实际中的运用

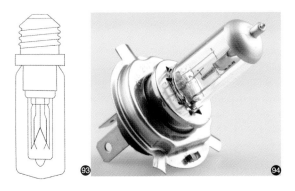

在安装空间狭小的情况下，可选用微型低电压卤钨灯。低压卤钨灯比卤钨灯光更强大，使用寿命更长，呈现的颜色也更鲜艳。通过与灯具的结合，低压卤钨灯可以提供宽、中、窄多种光束分布，用作重点照明，能够精确地强调出视觉信息。

· 荧光灯

荧光灯分为直管型荧光灯和紧凑型荧光灯。直管型荧光灯是最常见的荧光灯，按启动方式可分为预热启动、快速启动和瞬时启动几种，按灯管直径可分为T12、T8、T5几种。紧凑型荧光灯是为了代替耗电严重的白炽灯开发的，具有能耗低，寿命长的特点。普通白炽灯的寿命只有1000小时，紧凑型荧光灯的寿命一般为8000—10000小时（图95—97）。

荧光灯的主要优点是发光效能高，一个典型的荧光灯所发出的可见光大约相当于输入电能的28%。灯管的几何尺寸、填充气钵和压强、荧光粉涂层、制造工艺以及环境温度和电源频率都会对荧光灯的发光效能产生影响。

荧光灯发出的光的颜色很大程度上由涂在灯管内表面的荧光粉决定。不同荧光灯的色温变化范围很大，从2900K到10000K都有。根据颜色可以大致分为暖白色（WW）、白色（W）、冷白色（CW）和日光色（D）几种。通常情况下，暖白色（WW）、白色（W）和日光色（D）荧光灯显色性一般，冷白色（CW）、柔白色和高级暖白色（WWX）荧光灯可以提供较好的显色性，高级冷白色（CWX）荧光灯具有极佳的显色性。

荧光灯发出的光线比较分散，不容易聚焦，因此广泛用于比较柔和的照明，像下射、上射泛光照明，工作照明，柔和的重点照明等。

· 金属卤素灯

金属卤素灯是高压气体放电灯中的一种，基本结构是一个透明的玻璃外壳和一根耐高温的石英玻璃电弧管，外壳与内管之间充入氮气或惰性气体，内管内充入惰性气体、汞蒸气和金属卤化物（图98、图99）。

金属卤素灯最大的优点是发光效能高，寿命长。由于灯体的结构形式及所填充的金属卤化物的不同，金属卤素灯的发光效能、光线的色温以及显色性的变化很大。差的金属卤素灯虽然发光效能高，但是显色性差；好的金属卤素物灯发出的光色接近自然光的白色，视觉感受舒适，显色性也比较好。

金属卤素灯的工作特点是不能立即点亮,大约需要 5 分钟时间升温以达到全亮度输出。供电中断后,重新启动前需要 5—20 分钟时间来冷却灯泡。金属卤素灯对电源电压的波动敏感,电源电压在额定值上下变化大于 10% 就会造成光色的变化,而且不同的安装位置也会影响光线的颜色和灯的寿命。

· 陶瓷金属卤素灯

陶瓷金属卤素灯是采用半透明陶瓷作为电弧管的金属卤素灯,是将石英金属卤素灯和钠灯的陶瓷技术结合在一起,集两者的优点于一身的较新的优质照明光源(图 100)。

陶瓷管能够耐受更高的温度,化学性质非常稳定,因此陶瓷金属卤素灯具有发光效能更高、寿命长、寿命期内光色更稳定、尺寸小、显色性优异、Ra>80 的优点。并且陶瓷管可以过滤掉大部分的紫外线辐射,减少由于照明使物体产生的褪色。鉴于这些优点,陶瓷金属卤素灯正在成为展示光效设计中的重要光源。

⑨⑧

· 高压钠灯

高压钠灯是由钠蒸气放电发光的放电灯。高压钠灯的优点是发光效能特别高,寿命长,对环境的适应性好,各种温度条件下都可以正常工作。缺点是尺寸大;光色差,是一种让人不舒服的蓝白色冷光;显色性差,普通高压钠灯的显色指数只有 23。因此,普通高压钠灯大多用于道路照明等对发光效能和寿命要求高,而对光色和显色性要求不高的领域(图 101)。

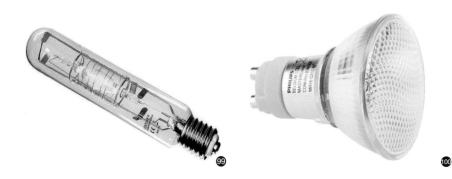
⑨⑨　⑩⑩

⑨⑧　金属卤素灯结构图
⑨⑨　金属卤素灯
⑩⑩　陶瓷金属卤素灯

🔍 小贴士

失能眩光:是降低视觉功效和可见度的眩光,同时它也往往伴有不舒适感。它主要是由于视野内高亮度光源的杂散光进入眼睛,在眼球内散射而使视网膜上的物像清晰度和对比度下降造成的。失能眩光是用一个作业在给定的照明设施下的可见度与它在参考照明条件下的可见度之比来度量,称作失能眩光因数(DGF),在展示环境中的运用也越来越广泛。

063

Chapter 1 商业会展设计概述

Chapter 2 商业会展视觉设计

Chapter 3 商业会展色彩设计

Chapter 4 商业会展照明设计

Chapter 5 商业会展空间设计

Chapter 6 商业会展展位设计

Chapter 7 商业会展道具设计

目前还有一类经过改进的高显色性高压钠灯,具有暖白色的光色,显色指数可以达到 80 以上的高显色性。这种灯可以用于展示照明领域,节能效果明显。

·发光二极管

发光二极管,简称 LED,是通过半导体二极管,利用场致发光原理将电能直接转变成可见光的新型光源。场致发光指由于某种适当物质与电场相互作用而发光的现象(图 102)。

发光二极管作为新型的半导体光源与传统光源相比,具有以下优点:

寿命长,发光时间长达 100000 小时;启动时间短,响应时间仅有几十纳秒;结构牢固,作为一种实心全固体结构,能够经受较强的振荡和冲击;发光效能高,能耗小,是一种节能光源;发光体接近点光源,光源辐射模型简单,有利于灯具设计;发光的方向性很强,不需要使用反射器控制光线的照射方向,可以做成薄型灯具,适用于没有太多安装空间的场合。

普遍认为,发光二极管是继白炽灯、荧光灯、高压放电灯之后的第四代光源。随着新材料和制作工艺的进步,发光二极管的性能正在大幅度提高,应用范围越来越广。

2. 光源的选择

每种光源都有各自的优、缺点,选择光源要根据照明的目的和用途,综合考虑光源的发光效能、使用寿命、光强分布、色温、显色性和价格等因素。

对展示光效设计来说,选择光源需重点考虑以下几个方面:

(1)为了保证将展品的色彩真实地呈现出来,显色性是选择光源的重要衡量指标。一般展品要求光源的显色指数大于 80,艺术品要求光源的显色指数大于 90。

(2)色温对展示气氛的影响很大,一般根据展示设计的主题进行选择,充分利用高色温光源所具有的轻快、现代的感觉,和低色温光源具有的温馨、古典的感觉。

(3)灯光控制方面,需要频繁开启的宜选用白炽灯,需要调光的宜选用白炽灯和卤素灯,当配有调光镇流器时也可以选用荧光灯和节能灯;需要瞬时点亮的不能选用启动和再启动时间都较长的高压气体放电灯,如金属卤素灯。

(4)为了更好地保护展品,尽量不要选择紫外线辐射和红外线辐射高的光源。

(5)费用方面需综合考虑初始投资和运行的费用。运行费用包括年耗电量、灯泡消耗量、照明装置的维护费用等,通常情况下运行费用会超过初始投资。选择发光效能高、使用寿命长的光源可以减少灯泡消耗、降低维护费用,有非常实际的经济意义。

101 高压钠灯

102 发光二极管

三、光色与照明之间的关系

由于人造光源的材质与技术不同，不同的光源会产生不同的光色效果，一般用"色温"来衡量光源的品质。色温越高，光色越冷，反之，色温越低，光色也就越温暖。利用这种关系达到最佳的设计效果主要有以下几点需要注意：

1. 光色与气氛

一般情况下，电灯泡等色温低的光源带红色，产生温暖、稳定的感觉，随着色温的升高会产生由白到蓝的变化，爽快、清凉，富有动感。

2. 色温与亮度

色温与亮度的关系也会影响照明质量。基础照明使用色温高而亮度低的光源时，效果灰暗，使用色温低而亮度高的光源时，则显燥热。

3. 显色性

由于光源不同，展品照明效果亦不同，此谓"显色"。具体表现方法有两种：

·忠实显色

要自然地、正确地表现展品的固有色，应使用显色性高的光源。所谓显色性高，即显色评价指数接近 100，值越高越能忠实地展现展品色彩。

·效果显色

要强调特定色彩，应利用波长不同、色光不同的光源。要营造气氛，需在灯具上加装滤光镜。滤片分红、蓝、绿和琥珀四色。蓝色滤光片可制造庄严气氛和夜幕感，蓝色光照到白色物品上会显得更白；琥珀色可以使背景富有戏剧性，制造热带气氛；绿色光很少用来照射展品，主要用作色彩对比安排和制造神秘气氛；红色最好不要用来直接照射展品，在展品陈列中，如果已有红色调的展品，就应少用或不用红色光。

四、照明的灯具

1. 灯具对光线的控制

控制光线分布是灯具的首要功能。从光源发出的光是向着空间中的各个方向辐射的，这种自然分布的光线无法满足人工照明的需要，所以要给光源加上各种控制光线分布的光学元件。利用光的反射和折射原理，调节光源的光强分布曲线，把光线重新分配到需要的范围内，同时提高光源所发出的光通

镜面反射

不光滑表面

漫反射

截面为圆弧型反射器对光通量的分配

截面为椭圆弧型反射器对光通量的分配

截面为抛物线型反射器对光通量的分配

截面为双曲线型反射器对光通量的分配

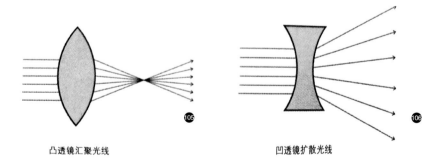

凸透镜汇聚光线 凹透镜扩散光线

量的利用率。此外,还可以附加各种各样的附件,避免或减轻眩光对视觉的刺激、减少红外线和紫外线辐射、改善光源质量。

· 反射器

反射器是利用光的反射原理重新分配光通量的元件。光源发出的光经反射器反射后投射到目标方向。为了提高发光效能,反射器一般由高反射率的材料制作,早期多用玻璃,现在大多采用镀铝或镀铬的塑料。大多数反射器是白色无光泽的表面,以保证反射后的光均匀分布在光束角内。反射器的形式多种多样,基本可分为球面反射器、椭球面反射器、抛物面反射器、双曲面反射器和复合式反射器,不同形态的反射器对光通量的分配是不一样的(图103、图104)。

· 透镜

透镜是利用光的折射原理重新分配光源光通量的元件。透镜的基本形态是凸透镜和凹透镜,现代灯具中常用的透镜有平凸透镜、凹透镜、菲涅透镜和棱镜透镜等(图105、图106)。

· 遮光器

一般用保护角来衡量灯具隐蔽光源性能。所谓保护角,是指通过灯具开口面的水平线与刚能看到灯泡发光部位的视线之间的夹角。从防眩光的角度看,灯具的保护角越大,眩光产生的可能性就越小,但这往往会使灯具的反射器或灯罩变得很深。因此,人们常用在灯具上附加遮光器的方法消除直接眩光。遮光器分为外附式和嵌入式两种。外附式遮光器安装在灯具前端外沿,使用灵活,需要的时候装上即可,还可以根据眩光产生的方向调整位置。嵌入式遮光器安装在灯具的前端,与灯具整合为一体,其基本结构是各种栅栏格。嵌入式遮光器的格子越密、厚度越大,保护角就越大,不过相应的光损失也越大,因此需要综合考虑。

· 滤镜

滤镜是作为附件安装在灯具上的,一般安装于灯具的前方(图107)。从功能的角度进行划分,滤镜分为以下几种。变色滤镜,这类滤镜通过彩色光学膜过滤掉某种颜色的光,达到改变光线颜色的目的,多以镀膜彩色玻璃或耐高温

103 104 反射原理
105 106 透镜原理

065

Chapter 1 商业会展设计概述

Chapter 2 商业会展视觉设计

Chapter 3 商业会展色彩设计

Chapter 4 商业会展照明设计

Chapter 5 商业会展空间设计

Chapter 6 商业会展展位设计

Chapter 7 商业会展道具设计

塑料制成。保护性滤镜，这类滤镜主要通过各种特殊质地的玻璃或其他透光材料控制光线中的红外线和紫外线，减少辐射带来的伤害。投影滤镜，这类滤镜通过雕刻有镂空图案的金属薄片对光线进行遮盖，在投影面上投射出各种预期的图案。

一个灯具上可以根据照明效果的需要安装多个不同功能的滤镜。比如将变色滤镜和雕刻了各种文字图案的金属遮光片结合在一起，附加一个图案混色系统，就可以得到各种颜色变化丰富的投影图案。这种技术最早出现在舞台灯光设计中，目前在展示光效设计中的应用越来越多。

2. 灯具的分类

目前市场上的灯具种类繁多，根据灯具发出的光线在空间中的分布情况可以将灯具大致分成以下几类：

·射灯

射灯是典型的无主灯、无定规模的现代流派照明，能营造展示气氛，若将一排小射灯组合起来，光线能变幻出奇妙的图案。射灯可自由变换角度，组合照明的效果也千变万化，射灯光线柔和，雍容华贵，常用于局部采光，易烘托气氛。

常用的射灯根据安装方式分为嵌入式射灯、路轨射灯（也叫导轨射灯）。

嵌入式射灯可装于天花顶棚、展柜、展板内，其照射方式分为向下局部照射或自由散射，光源被合拢在灯罩内。导轨射灯则安装在导轨上，照射方式较之于嵌入式射灯更为灵活多变，射灯一般作为展示的重点照明或气氛照明使用。

（1）嵌入式射灯

嵌入式射灯的最大特点就是能保持展示空间的整体统一与完美，不会因为灯具的设置而破坏吊顶艺术的完美统一。这种嵌装于天花板内部的隐置性灯具，所有光线都向下投射，属于直接照明。嵌入式射灯的灯杯可以根据照明的需要来调整照射角度，以达到照明目的。目前在展示中常用节能环保、光源稳定的LED射灯，嵌入式射灯有单头射灯和多头射灯（图108）。

（2）导轨式射灯

导轨式射灯具有多角度、精确度高的特点，射灯灯头可以做立体方位的旋转调节，照射范围灵活多变，实现美感与实用并重（图109）。

🔴 107 滤镜

067

Chapter 1 商业会展设计概述

Chapter 2 商业会展视觉设计

Chapter 3 商业会展色彩设计

Chapter 4 商业会展照明设计

Chapter 5 商业会展空间设计

Chapter 6 商业会展展位设计

Chapter 7 商业会展道具设计

·筒灯

筒灯一般有一个螺口灯头,可以直接装上白炽灯、节能灯、LED灯等光源。筒灯有嵌入式和外装式。筒灯是属于向下照射式的灯具,一般作为基本照明使用(图110、图111)。

·舞台灯

舞台灯光也叫"舞台照明",它是舞台美术造型手段之一。舞台灯种类繁多,在会展设计中舞台常用的舞台灯有投景幻灯、电脑灯、造型灯。舞台灯光在会展中主要起到渲染氛围、营造特定主题的作用。

投景幻灯:又称摄影幻灯及天幕效果灯,可在展墙、展板上形成垂面及各种特殊效果,如风、雨、雷、电、水、火、烟、云等(图112)。

电脑灯:这是一种由DMX521或R5232或PMX信号控制的智能灯具、其光色、光斑、照度均优于以上常规灯具,是近年发展起来的一种智能灯具,常安装在顶光、舞台后台阶等位置,其运行中的色、形、图等均可编制运行程序(图113)。

造型灯:原理介于追光灯和聚光灯之间,是一种特殊灯具,主要用于人物和景物的造型投射。

舞台灯的灯具主要有摇头电脑灯、效果灯、频闪灯、激光灯、影视灯、影室灯、蓝头灯、红头灯、水晶魔球、月花灯、蝴蝶灯、仙女灯等(图114、图115)。

·平板灯

平板灯,也叫面光灯,具有美观大方、简单实用的特点,一般采用高档亚克力材质,具有节能、环保、防尘、防静电、透光度高及稳光性强等优点。平板灯在展示中主要起到基本照明或装饰照明的作用(图116、图117)。

·线灯

线灯(图122)指一个连续的灯或灯具,其发光带的总长度远大于其到照度计算点之间的距离,可视为线光源。它可以看成是无数个点光源的集合,这些点光源连成一线。目前线性光源主要有LED线光源、光纤线或由日光灯组成的线光源。展示中线光源主要起装饰或造型作用。

108 射灯

109 导轨式射灯

110 筒灯

111 筒灯的实际运用

· 洗光灯

洗光灯其实可以看作一种光束角特别宽的聚光灯。洗光灯发出的光通量在整个光束角内的分配非常均匀，照明效果就像水平地漫过一个平面一样，主要用来均匀地照亮某个空间界面。根据功能，洗光灯可分为洗墙灯（图125）、地面洗光灯（图123、图124）和顶面洗光灯。

· 吊灯

吊灯是指吊装在展示空间中主要起到装饰照明作用的灯。吊灯无论是以电线还是以支架垂吊，都不能吊得太矮而阻碍人正常的视线或令人觉得刺眼。

吊灯的种类有欧式烛台吊灯、中式吊灯、水晶吊灯、羊皮纸吊灯、时尚吊灯、锥形罩花灯、尖扁罩花灯、束腰罩花灯、五叉圆球吊灯、玉兰罩花灯、橄榄吊灯等。会展空间中常用的吊灯是根据展示的效果需求而定制的（图118—121）。

112

113

112 投景幻灯
113 摇头电脑灯
114 投影幻灯效果
115 电脑灯效果
116 平板灯
117 平板灯的实际运用
118 现代简约金属吊灯
119 锥形罩花灯
120 烛台吊灯
121 中式吊灯

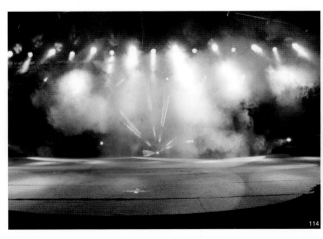
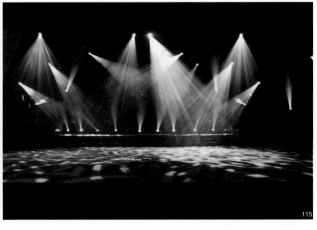

114

115

Chapter 1 商业会展设计概述

Chapter 2 商业会展视觉设计

Chapter 3 商业会展色彩设计

Chapter 4 商业会展照明设计

Chapter 5 商业会展空间设计

Chapter 6 商业会展展位设计

Chapter 7 商业会展道具设计

五、展示照明设计

1. 展示照明类型

依灯具的布局方式可把照明分为整体照明、嵌入式照明、局部照明、装饰照明和灯箱照明五大类。

· 整体照明

整体照明是指整个展示现场空间的照明，所以又称为基本照明。特点是分布比较均匀，一般以均匀的亮度照亮整个区域，因此，要避免产生平淡感。照度一般不宜太强，明亮程度要适当，除了某些区域有意识地利用光的强弱引导观众和疏导人流，其他区域的整体照明都不宜超出展示区域的照明。通常基本照明与展品照明的亮度对比以 1 : 3 为宜。当顶棚高度较低，墙面及展品的照明不理想时，必须与展品的局部照明配合（图 126）。

· 嵌入式照明

天棚照明常给人以舒畅的感觉，效果较好，故经常采用。

直接吸顶式照明多用于无吊顶自然通风的展厅，带来沉静的气氛，并达到突出重点的效果。将灯具嵌入顶棚向下投射点光源的方式，可加强空间感，还可起到加强局部照明的作用。

坐标网格式照明在顶棚网格状结构中设置照明器，可根据需要进行设计。变化不同的方式可获得不同的照明效果，适合于多功能展示场所。

导轨投光照明在展厅中央顶棚上装配金属导轨，安装可移动的反射式投光灯。

· 局部照明

局部照明又称为重点照明，有明确的目的性，旨在突出地显现展品独特的材质美、色彩美、色泽美，显现展品的价值感、生鲜食品的卫生感，以吸引视线，感染情绪。局部照明与整体照明比较，前者通常是后者亮度的 3—5 倍，用高

⑫ 线灯

⑬ 地面洗光灯

⑭ LED 舞台洗光灯

⑮ LED 洗墙灯

⑯ 整体照明

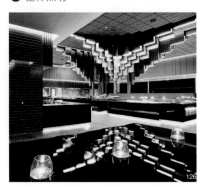

071

Chapter 1 商业会展设计概述

Chapter 2 商业会展视觉设计

Chapter 3 商业会展色彩设计

Chapter 4 商业会展照明设计

Chapter 5 商业会展空间设计

Chapter 6 商业会展展位设计

Chapter 7 商业会展道具设计

亮度表现光泽，用强烈定向光突出立体感和质感。特点是能为特别的需要提供更为集中的光线，并能形成有特点的气氛和意境。

展柜照明、版面照明及展台照明是展示照明中局部照明的三种主要方式。

（1）展柜照明中一般采用顶部照明的方式，可俯视的低矮展柜可利用底部透光（如玻璃灯箱底座）来照明，如果用低压卤素灯照明，应采用有遮光板的射灯并调好角度，以减少眩光的干扰（图127、图128）。

展柜上部直接是透明玻璃外罩的展柜，经常会采用直接在天花顶上安装筒灯射灯等直接照明灯具的方式来照明或者运用多种照明方式一起进行照明。展柜的亮度一般是基本照明的1.5—2倍，重点展柜是基本照明的3—4倍。

（2）版面照明的常用方式有两种。一是在展板顶部设置灯檐，内设荧光灯，这种照明方式的光线较柔和，适于观众看文字说明；二是在展厅天花板下或展板上的滑轨安装射灯，调节灯的位置和角度，使灯在展板上具有一定的照明范围，这种照明方式聚光效果强烈，适合绘画等艺术作品的展示（图129）。

（3）展台照明。展台大多陈列实物，一般要求其显示立体效果，最好采用聚光性较强的重点照明方式，在展台上直接安装射灯，也可利用展台上方的桁架导轨安装射灯，还可以调整照射角度，用侧逆光来强调物体的立体效果。

· **装饰照明**

装饰照明又称为"气氛灯光"。灯光除了有照明的实际功用外，在展示艺术中，它还是一种特有的造型语言，是创造某些"氛围"和"感觉"的重要手段（图130）。

展示的装饰照明应给观众以有益于展示目标和效果的气氛感受，要善于利用灯光气氛，大体可分为以下几种：

价值感：华贵的、质朴的；

时代感：现代的、古典的；

情绪感：热烈的、幽雅的、凝重的、欢乐的、悲壮，冷清的；

环境感：乡土的、自然的；

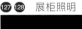

🔍 **小贴士**

光源：物理学上指能发出一定波长范围的电磁波（包括可见光与紫外线、红外线、X射线等不可见光）的物体。通常指能发出可见光的发光体。凡物体本身能发光者，称作光源，又称发光体。太阳、恒星、灯以及燃烧着的物质等都是。

127 128 展柜照明

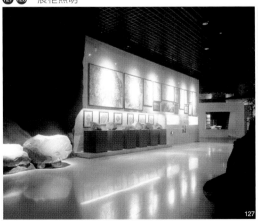

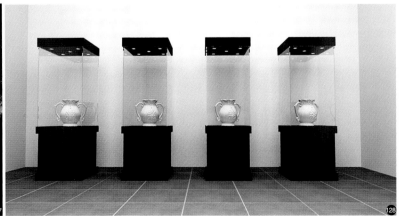

视觉感：明快的、暗淡的。

气氛光照明，需特殊的照明组合与照明灯具，舞台美术照明的手法是值得加以研究借鉴的。

·灯箱照明

灯箱有固定灯箱、活动灯箱等类型，布光时应注意以下要求：

（1）布灯均匀，能保持亮度一致。一般内置日光灯与灯箱画面应保持 15 厘米距离为宜（图 131）。

（2）维修方便。

（3）灯箱应尽量选用阻燃材料，接线规范，有通风散热考虑。

2. 照明方式

国际照明委员会 (CIE) 按灯具光通量在上下空间分布的比例，把灯具的照明形式分为直接照明、半直接照明、间接照明、半间接照明和均匀漫射照明五类（图 132）。

·直接照明

这类灯具绝大部分光通量 (90%—100%) 直接投照下方，所以灯具的光通量的利用率最高。这种照明形式使光几乎全部作用于作业面上，因此光效率特别高，会起引人注意的作用。不足的是，直接照明在视觉范围内容易形成强烈的明暗对比，也容易使人产生疲劳感，并且有眩光产生。射灯、斗胆灯属于直接照明灯具，重点照明和局部照明也常用直接照明的方式（图 133）。

·半直接照明

这类灯具一般用半透明的材料或不透光但有镂空透光的材料制作灯具外罩，大部分光通量 (60%—90%) 射向下向空间，少部分光通量通过半透明材料或不透光但有镂空透光的材料射向非工作面（上方）。由于半直接照明型灯具在满足工作面照度的同时，也能作用于顶部等非工作面，从而使得室内空间亮度既有强弱之别，又有整体柔和的特点，并能扩大空间感（图 134）。

·间接照明

通过反射光进行照明，照明灯具选用基本不透明材料，或将照明灯具藏于灯槽内，只有 10% 以下的发射光直接照射到假定的工作面，90% 以上的发射光通过天棚或墙面反射到工作面的照明方式，称为间接照明。这种照明方式光线柔和，不容易出现眩光，但

⑫⑨ 展板照明

⑬⓪ 装饰照明

⑬① 灯箱照明

光能消耗较大,照度低,通常和其他照明方式配合使用,方可达到理想的艺术效果(图135)。

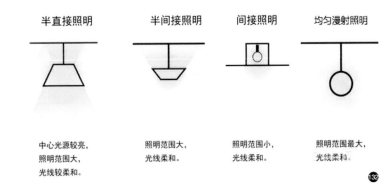

半直接照明	半间接照明	间接照明	均匀漫射照明
中心光源较亮,照明范围大,光线较柔和。	照明范围大,光线柔和。	照明范围小,光线柔和。	照明范围最大,光线柔和。

132

133

134

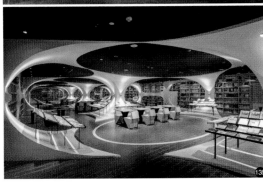
135

· 半间接照明

　　用半透明的材料或不透光但有镂空装饰透光的材料制作灯具外罩,使10%—40%的光线向下直接照射到假定工作面,剩余的光通量通过半透明材料或不透光但有镂空装饰透光的材料射向非工作面,再通过反射间接作用于工作面,这种照明方式通常叫作半间接照明方式。这种照明方式没有强烈的明暗对比,光线稳定柔和,能产生较高的空间感(图136)。

· 均匀漫射照明

　　光照通过具有减弱眩光的光学材料(如磨砂玻璃、乳白罩、特制的格栅)向四周扩散漫射,灯具各方向的光强近乎一致的照明方式称为均匀漫射型照明。这种照明光线柔和,没有眩光。

　　通常情况下,为了取得较好的展示空间照明效果,很多展示空间往往会采取多种类型的照明方式进行照明,来达到理想的照明效果(图137)。

六、展示照明的设计要求

1. 展示照明的设计要求

· 加强立体感

　　展品魅力源于展品立体感的塑造。物体的立体感是由左右两面的明暗差形成的,左右照度差距过大,阴影则强,不能客观表现展品造型,恰当的左右照度应当控制在1:3到1:5之间。美妙的立体感须以最大亮度的照射角度为条件,当聚

073

Chapter 1 商业会展设计概述

Chapter 2 商业会展视觉设计

Chapter 3 商业会展色彩设计

Chapter 4 商业会展照明设计

Chapter 5 商业会展空间设计

Chapter 6 商业会展展位设计

Chapter 7 商业会展道具设计

光灯的照射角度为 35 度时, 展品方向的垂度亮度最高, 会形成最佳的立体效果。

· **突出质感**

展品本身照明的目的在于展现展品的真实面貌, 照明光在亮度和色调上须接近于户外阳光。具有日光色调的灯光(高显色性)可忠实地展现展品的质地。泛光灯、荧光灯则会改变展品原有的色泽表现。选用正确光源, 并在投光角度距离以及辅助灯光方面进行合理调配, 使展品的光亮度、光影强弱度、色泽饱和度达到最优, 展品质地才能得到最真实的展现。

· **灯光设计**

巧妙的灯光设计, 可以提高商品的价值, 强化顾客的购买意愿, 使视觉营销的效果达到最佳状态。利用灯光照明设计调整服装与周围环境的关系, 利用明度、纯度等的变化, 进行事先引导, 加大对卖场的把握度, 提高商品的亲和力。色彩具有情感, 具备穿透力的灯光色泽更能打动人心, 应选择适合的灯光捕捉顾客的心理变化, 使其获得舒适感。

在 ZARA 的一个会展照明设计案例里, 模特及背板与背景在灯光上有意形成反差对比, 这样的设计会引起过往路人的好奇, 目光短暂的停留会带来商机。照明配合设计师的意图把表现女性服饰特征与具有时代感的静物道具并置在了一起, 不言而喻地告诉驻足观看的路人 ZARA 品牌正装的时代感和品质感, 同时把服饰的地位提升到了一定的高度, 满足顾客尊重需求层面中的求名心理。

· **照明的基本原理**

照明有两个基本目的, 一是为识别物体, 二是为调节环境气氛。良好的照明不但要符合视觉生理要求, 也要符合表达情景的心理需求。

为了提供一个舒适的照明环境, 在进行照明设计之前必须充分地考虑到照明度的大小、光源的色温以及光源的显色性。在照明不足的环境下, 不仅人眼对物体的辨别能力会下降, 还会产生阴暗、沉闷和压抑的感觉。而充足的照明则会给人带来明亮 、开朗和舒适的感觉。光源的光谱分布与照明度大小均会影响其显色性, 因此在显色性不同的光源下, 同一物体会呈现不同的颜色感觉。光色可以由光源的色温来表示, 色温低时光色偏暖, 色温高时光色便偏冷。在不同的照明度下选用不同色温的光源, 可以获得良好的照明效果。

136 半间接照明
137 均匀漫射照明

075

Chapter 1 商业会展设计概述　　Chapter 2 商业会展视觉设计　　Chapter 3 商业会展色彩设计　　Chapter 4 商业会展照明设计　　Chapter 5 商业会展空间设计　　Chapter 6 商业会展展位设计　　Chapter 7 商业会展道具设计

·营造氛围

　　在特定环境下,为活跃气氛和引人注目,可运用继电器或自控开关,使灯光不停闪烁和耀动。霓虹灯作为唯一可独立用作绘画和造型的光源,能增进广告效应和异国情调。现代科技开发的新光源和新的光传输技术,如激光、纤维镜片、特殊玻璃、光导纤维等,可以传输强烈或细微的光束,还可以用作远距离映像。有一种新感光材料可以强烈地反映从远处射来的黑光,产生与霓虹灯一样的效果,但这种反映并不明亮,需放在柔和的色调环境中(图138)。

2. 照明设计中应注意的要点

·帮助观众顺利参观的照明方法

　　(1)满足整体照明要求的灯具种类和合理配置。

　　(2)展览区灯具组合不同视觉效果就不同,通过改变灯具组合方式使之发生变化,如图138。

　　(3)重点展览区或岛屿式独立展览区应做重点照明。

　　(4)在低照度的展览区宜用特殊设计的灯具,设置脚光指示行走路线。

·眼睛不疲劳的照明方法

　　(1)采用眩光少的整体照明。

　　(2)重点照明要考虑照射方向和角度,还要考虑反射光。

　　(3)为了重点照明,用强光向展品照射时,光源要充分遮挡以防强烈眩光。

　　(4)装饰灯具不应兼做整体照明和重点照明。

　　(5)提高展厅内隔断面照度,使厅内光线明亮。

·照明设计中的安全与防眩光问题

　　一般来说,光源不应裸露,灯具的保护角度要合适,避免出现反光、眩光。所谓眩光是指亮度分布不适当、亮度范围不均和极端对比造成观众视知觉降低的照明现象,通常指造成刺眼的光线。亮度过大的光线,容易让人产生眩光和视觉疲劳。

·照明设计规范

　　展示照明设计应考虑功能性、艺术性、安全性、科学性的基本原则。

　　(1)不同的功能空间对照度的要求是不同的,灯具的类型、照明方式的选择、照度的高低、光色的变化等,都应与使用要求相一致。只有正确选择运用各种灯具,充分发挥光源特性以及照度、亮度的光色层次与节奏调节布置,才能准确完成展示气氛形象的设计表达。

　　(2)在造型、色彩、尺度、材质等方面,应充分运用灯光设计,增添使用空间的装饰效果,渲染环境气氛。

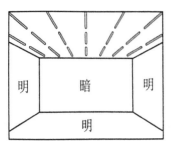

(a) 灯具纵向排列
方向性不强,平行方向的墙面软亮,地面照度均匀,适合布展。

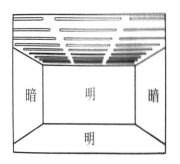

(b) 灯具横向排列
适合嵌装式灯具,深处墙面较亮,有进深感,地面照度均匀,布置灵活。

(c) 灯具格子排列
用嵌装式灯具形成光环较为理想,适合两个方向通道的布展。墙面照度均衡,布置展览方便。

138

（3）展示贵重和易损展品时，应当尽量选用不含紫外线的光源，防止光源中的紫外线对展品产生破坏（损伤），确保安全。LED 灯是比较好的首选灯具。

（4）应当尽量采用先进技术，充分发挥照明设施的实际功效，降低经济造价，不造成过多的电力浪费和经济损失。

（5）应当考虑照明用具在使用过程中的防火、防爆、防触电和通风散热情况，布线设计规范，符合国家要求。

照度（lx）	展厅的一般公共部分	展销厅（商品贸易、商品销售）	展览厅（商品陈列、一般陈列）	入口门厅	管理用房（办公、技术处理）	库房（行政与展览库房）	装运车间装卸运输区	报告厅（包括会议室）	舞厅/娱乐（各种舞厅）
3 000	最重要的展品陈列	重点展品（或贵重物品）							
2 000									
1 500				大型雕塑广告标牌	新闻发布中心 录像室		卸货区检查登记		
1 000		展品陈列照明橱窗、模特	服饰、首饰、工艺品、钟表等精加工物品	小卖部 问讯台	陈列设计陈列制作				
750	展品陈列	展销厅的一般照明或要求强烈气氛的照明	一般大件商品陈列	电梯厅自动扶梯检票口	研究室技术制作化验美工印刷计算机电气	可兼作销用途的展览库房值班室	控制室观察间	招待会报告会	检票口休息厅
500	装饰照明文字说明牌	洽谈室销售点柜架		正门台阶小件寄存	电话总机书库、档案职工楼梯间		装卸运送区的一般照明	文艺演出服装表演	调音室
300									
200			易受光破坏的艺术品陈列	接待室大厅一般照明休息室、男女厕所、盥洗间	职工休息值班		运输机构贮藏		交际舞茶座
100	展厅的一般照明男女厕所、盥洗间洗涤间	休息区走道	低照度展览时的一般照明			展览库房 行政库房			迪斯科
50				事故照明				电影、录像幻灯	卡拉OK

139 延伸阅读

🔍 **课堂思考**

1. 搜集分析不同主题的会展展位的不同风格的设计案例，并做汇报。

2. 针对某一展览会，如家具展、服装展、化妆品展、家电展等，选择某参展品牌，对其进行展位设计。

Chapter 5

商业会展空间设计

　　会展设计涵盖了色彩、空间、照明、材料、道具、音影、海报、图形、陈列等要素的设计，而空间是会展设计中最基本的设计要素之一，空间既为展示提供物质场地，也作为物质媒介传递主题信息，增进与观众的精神交流。对初学者来说，掌握空间的基本类型、空间的限定方式、空间的造型设计等原理和规律，更有利于对展示功能和空间形式的把握。

一、空间的基本概念

　　在人类未出现之前，地球上就有多种多样的生物存在，可见空间是物质存在广延性的体现，是不以人的意志转移而存在的客观形式。同时，空间是由一个物体同感受它的人之间所产生的相互关系而形成的。即空间的存在依赖着人的感知，这个概念看上去有悖于空间的客观性，实际上它们代表了空间的两个不同概念，即客观存在的空间和人为的空间。当空间可被人为的物质要素所限定、围合、塑造和组织时，人类所需求的空间便产生了。这里我们研究探讨的空间主要是人为空间的范畴。

　　限定空间的实体越强，则空间的有限性就越强。相反，限定空间的实体越弱，空间的有限性就越弱。一切事物都存在于正反两方面的对立之中，它们互相依存，互相转化。

二、会展空间设计类型

1. 会展空间总体规划设计

　　为了满足区域经济的发展，地方政府出于经济发展和文化交流的目的，出资兴建规模大、功能齐全的会展建筑，使之具有会议、展览、住宿、储运、餐饮

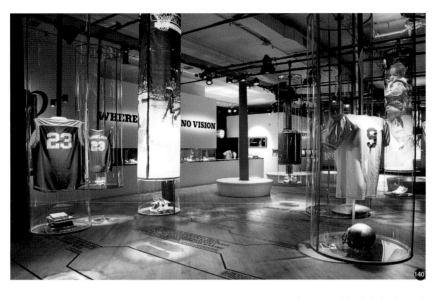

079

Chapter 1
商业会展设计概述

Chapter 2
商业会展视觉设计

Chapter 3
商业会展色彩设计

Chapter 4
商业会展照明设计

Chapter 5
商业会展空间设计

Chapter 6
商业会展展位设计

Chapter 7
商业会展道具设计

⑭ 运动品牌为了凸显运动明星的特殊感,使用了大空间中小空间包裹的形式

等综合功能。规划的过程包括项目论证、立项、选址、设计等,其中涉及建筑、设施、道路、绿化、景观等设计。其特点是投资大、耗时长,成败往往关系到一个地区的经济是否繁荣或得到长足的发展(图140)。

2. 单元展场的总体设计

大型的会展建筑往往包含了若干个单元展场,因每个单元展出单位和内容的不同,所以需要根据主题的要求对其进行整体的规划设计。单元展场作为某个国家、国际组织或某个大企业的展馆,其总体设计不仅要与会展的主题、格调相统一,空间的形式也要紧扣主题,体现个性特点,特别是大型非贸易性会展更要突出民族与地域特色,体现时代风貌。局部设计意向应在会展总体设计方案的基础上形成统一的形式风格,包括导向系统、标准色、招牌、灯箱等设计,某种条件下还包括展示的版面、展架、展台、色调等的方案处理。改建的单体建筑还包括建筑的外观设计,调整空间结构,增加辅助空间和设施,改进人流、物流路线等。

一般来说,单元展场设计内容主要是对单元会场进行平面、立面和空间形式的组织安排。

·平面的组织规划

根据会展内容力求总体平面空间面积的合理分配,划分功能区域,确定单个展场的位置、面积、容积,具体所需的展示尺度,组织人流、物流路线,利用路径的设计将各功能区域串联起来,使现场的观众能够完全融入到展示空间之中。

·立面的组织规划

在平面规划图的基础上,依据平面功能的分区,综合考虑展线的分配,整体控制各个展场的搭建高度和空间的连接形式(图141)。

⑭ 阿姆斯特丹 De Bijenkorf 节日橱窗设计

· 空间的过渡和衔接

主要在平面、立面的基础上，结合会展内容和展出场地的条件，考虑各个展场的空间衔接和过渡，确定与之相适应的空间形式，旨在丰富观众空间体验的感受，增强空间体验的舒适性和趣味性。

· 确定空间的总体形式

主要包括空间的形态、结构、色彩、材质、空间导向等方面的内容。设计应根据展出内容的自身特性、场地条件、环境特色、展出的时间和季节、受传对象等，综合考虑展场的结构形式和风格。

3. 单个会展展位空间设计

单元展场内往往有若干参展单位，需要对每一个展位做具体而细致的设计。这种设计必须遵守单元会场的规划要求，具体体现在路径、设施、位置、形式风格等方面。单元展位的设计内容包括功能布局、空间设计、色彩设计、材料设计、展具设计、编排设计、照明设计、音影设计等，还包括邀请函、参观券、样本、宣传册、纪念章等的设计，某些大型或重要的会展还涉及礼仪小姐的服饰、形象等方面的设计。

总之，单个展位的设计也需从整体出发，细致、具体、精心策划，既要服从整体，又要能体现个性化的感观特征，因为它直接关系到主题信息的推广和产品展示的最终效果。

三、会展空间的限定方式

空间是通过限定产生的，基本的限定方式有垂直限定和水平限定，以及色彩和光照限定方式。限定方式的变化会引起视觉和心理上的变化，会产生活泼、宁静、宽阔、狭窄、庄严、简单、复杂、温馨、冷峻、沉重等感知。

1. 会展空间限定

· 基面限定

基面限定区域感弱，特点是平面图形与背景的对比越强烈，轮廓越清晰，它所划定的空间范围也就越明确。为了使一个基面能被看成一个图形，必须在明度、色彩或质地上有可感知的变化。

· 凸起限定

凸起限定通过地面凸起或者展台形成高低差，这种形式强调突出和显示功能。

小贴士

空间限定建筑，就是由这些实在的限定要素（如地面、顶棚、四壁）围合成的空间，像是一个个形状不同的盒子。我们把这些限定空间的要素称为界面。界面有形状、比例、尺度和式样的变化，这些变化造就了建筑内外空间的功能与风格。

081

Chapter 1
商业会展设计概述

Chapter 2
商业会展视觉设计

Chapter 3
商业会展色彩设计

Chapter 4
商业会展照明设计

Chapter 5
商业会展空间设计

Chapter 6
商业会展展位设计

Chapter 7
商业会展道具设计

· 凹下限定

与凸起相对,下沉的部分低于基面形成一个相对独立的空间,此种空间具有向心性,给人以安全和宁静感。

· 顶面限定

顶面限定是通过调整顶面与基面之间的高低差来限定空间,该种限定区域感较弱。顶面限定的形状造型、形态表情、材质肌理和色彩的差异,将影响会展空间划分和展示的效果。

· 覆盖限定

覆盖限定通常是在比较高挑的空间中为了加强空间的区域感,在区域的顶部横挂或支顶棚。可以通过改变覆盖体的形状、大小、材质、色彩,进而限定出丰富多样的会展空间。

· 色彩限定

色彩不具备形体特征,它要依赖于一定的物质载体才能体现出来。不同的空间可以通过道具及不同于背景的色彩来形成区域空间。

· 光照限定

空间因为有光而存在,区别于环境的光源色、照度或照明方式的光照,可限定不同的空间。

2. 限定形图解

· I 形限定

· L 形限定

·Ⅱ形限定

·U形限定

·口形限定

四、会展空间设计的基本原则

1. 有节奏的空间展示形式

由于会展空间最大的特点是具有很强的流动性，所以在空间设计上采用动态序列化的、有节奏的展示形式是首先要遵从的基本原则，这是由会展空间的性质和人的因素决定的。人在会展空间中处于参观运动的状态，是在运动中体验并获得最终的空间感受的。这就要求会展空间必须以此为依据，以最合理的方法安排观众的参观路线，使观众在流动中，完整地、方便地介入展示活动，尽可能不走或少走重复的路线，尤其是不在展示的重点区域内重复，在空间处理上做到犹如音乐旋律般的流畅、抑扬顿挫、分明有致，使整个设计顺理成章。在满足功能的同时，让人感受到空间变化的魅力和设计的无限趣味。

2. 空间更好地服务于人

会展空间的基本结构由场所结构、路径结构、领域结构组成，其中场所结构属性是空间的基本属性。因为场所反映了人与空间这一最基本的关系。它体现了以人为主体的原则。通过中心（即场所）、方向（即路径）、区域（即领域）协同作用的关系，突出了社会心理状态中人的位置，是人赋予了空间第四维性，使它在虚拟的状态中通过人在展示环境中的行动显现出实在性，同时人在对这种空间的体验过程中，获得全部的心理感受。人是空间最终服务的对象，所以人作为高级动物在精神层面上的需求是会展设计必须满足的一个方面（图 144）。

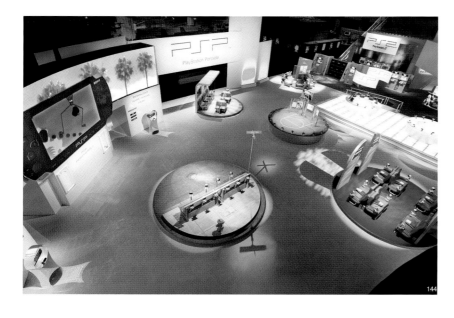

144

083

Chapter 1 商业会展设计概述

Chapter 2 商业会展视觉设计

Chapter 3 商业会展色彩设计

Chapter 4 商业会展照明设计

Chapter 5 商业会展空间设计

Chapter 6 商业会展展位设计

Chapter 7 商业会展道具设计

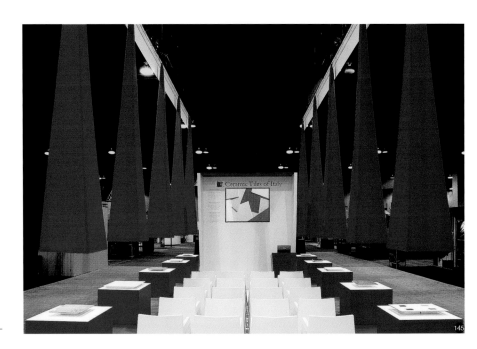

会展设计需要满足人在物质和精神上的双重需求,这是在进行空间分析时的基本依据。人类需要舒适和谐的展示环境、声色俱全的展示效果、信息丰富的展示内容、安全便捷的空间规划、考虑周到的服务设施等,这些都是人类在精神层面上对会展设计提出的要求。这就需要设计师仔细分析参观者的活动行为,并在设计中以科学的态度对人体工程学给予充分的重视,使空间的形式、尺寸与人体尺度之间有恰当的配合,使空间内各部分的比例尺度与人在空间中行动和感知的方式相适宜、协调,这是最基本的空间要求。同时,人们应该是在一个舒适的环境中进行活动,如果不能创造一个给人以心理上亲近温暖感觉的空间,那即便是利用了最先进的展示环境,也只是冷冰冰的机械组成的没有生机的躯壳。一个充满人性化的空间才是一个合理的设计(图145、图146)。

3. 展品是空间的主角

展品是空间的主角,以最有效的场所位置向观众呈现展品是划分空间的首要目的。合乎逻辑地设计展示的秩序、编排展示的计划、对展区的合理分配是利用空间达到最佳展示效果的前提(图147)。

因此,设计中必须将空间问题与展示的内容结合起来进行考虑,不同的展示内容有与之相对应的展示形式和空间划分。如商业性质的展示活动要求场地较为开阔,空间与空间之间相互渗透,以便互动交流,展品的位置要显眼,对于那些展示视觉中心点如声、光、电、动态及模拟仿真等展示形式,要给以充分的、突出的展示空间,以增强对人的视觉冲击,给观众留下深刻

085

Chapter 1 商业会展设计概述

Chapter 2 商业会展视觉设计

Chapter 3 商业会展色彩设计

Chapter 4 商业会展照明设计

Chapter 5 商业会展空间设计

Chapter 6 商业会展展位设计

Chapter 7 商业会展道具设计

的印象。会展空间不仅具有基本的展示功能，同时也具有信息传播、交流洽谈、公共服务等多种功能。与通常的室内设计不同，会展空间设计是对一个大空间（展馆）中独立分隔出的一小块区域进行独立设计。同时，展馆本身的空间也限制独立展位的设计，如深圳高交会馆与广州广交会馆就是两种截然不同的空间。在高大空间内的展位设计可以向纵向发展，而在低矮条状的空间中，展位设计的发挥空间相对受到较大限制。

4. 保证展示空间的安全性

在一些大型的会展活动中，可能存在各种仪器、机械、装备及模型等需要消耗的设备。这些设备的运行大都需要一定的动力支持，例如电力、压缩空间、蒸汽等，这些辅助设备也都需要占据一定的空间，而且必须考虑将放置这些设备的空间与展示环境隔离开，以防止噪声、有害气体的污染，并做好安全防范工作。考虑好对这些辅助空间的处理是顺利完成整个展示活动的保障。在空间设计的过程中，观众的需求是第一位的，所以必须重视展示空间的安全性。如参观路线的安排必须设想到各种可能发生的意外情况，如停电、火灾、意外灾害，必须考虑到相应的应急措施。在大型的会展活动中，必须有足够的疏散通道和应急指示标志、应急照明系统等。为了向观众提供方便，会展的空间设计中要相应考虑到观众的通行、休息的方便，考虑到伤残者的特殊需求，以谋求无障碍设计，这也是现代展示设计发展的下个趋势。

五、会展空间造型设计

1. 造型的基本要素

在立体空间里，所有视觉形态和视觉造型，都需点、线、面、体等造型要素来支撑和体现。这些点、线、面、体就是构成外观造型的基本语言和元素。从平面的角度出发，从某种意义上来说，具备了合理的点、线、面的构成和组合往往就是好的画面。而展示设计是立体多维的，如果能将点、线、面及体块在美的规律下进行合理组构，加上恰当的色彩、灯光、质地，一定能够设计出独具特色的展示空间造型来。

·点的构成与作用

点仅仅表示一个空间位置，没有长度和宽度，也没有方向。点是相对的。地球在人类的眼里是无尽庞大的，但在浩瀚的宇宙太空中仅仅是个点；绿茵场上的一个足球只是小小的一个白点，但在蚂蚁的眼里却是庞然大物（图148）。

148 点在空间设计中的运用

149 150 日本设计 Ocean of Dots 艺术空间

所以，想要认识点，我们应当把它与所有空间的大小对应起来看。在会展设计中，某些展品尽管很小，却具有凝聚视力、形成视觉焦点的作用，而绝不会因为小而被忽略价值作用。点的呈现形状为星网形，可以通过大小、疏密、远近、空心或实心等构成和组合进行设计。（图149、图150）

（1）单点

单点肯定而突出，当其处于视觉中心时，是稳定和静止的，并牢牢地控制着画面其他部位的物体，极易形成强烈的视觉中心；当点不在画面中心的时候，则给画面、空间带来律动和活跃感。

（2）双点

如果两个点大小相同，则会产生拉力、连线的感觉，并分散视觉中心；当两个点一大一小时，人们的视觉会形成由大点到小点、由起点到终点的动感视觉效应。

（3）多点

有规则的多点排列会得到有序的空间，反之则无序和杂乱无章。密集的同样大小的多点的排列可以形成面的感觉，而大小不等的多点的组合，往往形成近大远小、近实远虚的空间透视效果。

· 线的构成与作用

一系列的点按同一个方向排列就形成了线。线是点的延续，是点在运动中的轨迹。线有位置、方向、长短、粗细和虚实关系，但无厚度。线会给人们的视觉带来方向感、运动感和生长感，线可以勾勒出面的轮廓，可以表现出面、体表面的坚挺和光洁，也可以反映面、体表面的粗糙和凹凸不平等。

线的曲直、长短、粗细不同，可以给人不同的视觉效果。线的总体形态有两种，即直线和曲线（图151）。

（1）直线

直线又分为水平线、垂直线和斜线。其中，水平线给人稳定、安详、平静明朗、宽阔的感觉，令人联想到风平浪静的水平面、地平面等；垂直线给人以挺拔、刚直、坚毅、崇高、向前、肃穆的感觉，如高耸的纪念碑、迎风挺立的旗杆、电线杆等；斜线则给人速度、运动、前进及兴奋的印象。

（2）曲线

曲线具有柔美的性质，其柔美、轻盈、富有弹性，给人以强烈的运动变化之感。同时曲线自由、丰富的变化又可分为S形线，回旋往复、有节奏和韵律感的螺旋线，升腾向上具有飘逸感的抛物线，给人流畅和轻松自由感的圆弧线，给人以向心感、令人产生

151 曲线在空间中更具有前瞻性与未来感

具有无尽张力又稳定的控制收缩感的有秩序的几何曲线则诠释着科学性与理性（图 152）。

·面的构成与作用

点在同一个方向上系列地排列起来就形成了线，线在同一个方向上系列地排列起来就形成了面。

面是线的移动轨迹。面不仅具有点、线的特质，在具有长度和宽度的同时还具有面积所构成的量感特征；但它又是二维的，没有深度（即厚度）。在总体上，面可表现为正方形、圆形、长方形、梯形、三角形、菱形、半圆形、椭圆形等几何图形和不规则的自由图形。不同的图形分别使人产生不同的情感和心理反应。正方形会给人以规矩、方正、静止的感觉，圆形给人以饱满、圆润、完整的感觉，三角形给人以踏实、稳定、向上的感觉，而自由不规则的直线图形给人以直接、敏锐、明快、生动的感觉，自由不规则的曲线图形则给人以优雅、柔和、丰富的感觉。面的主要特征是具有幅度和形状，在立体构成中还有平面和曲面造型之分，分别给人以不同的美感。因而，在设计面的构成时，要更多地把着眼点放在面的比例、方向、前后，以及远近距离上（图 153、图 154）。

·体的构成和作用

体是面移动的轨迹，具有长度、宽度、高度、体积等特征，而点、线、面则可理解为组成体的局部元素。体是具有三维空间的立体形态，设计师可以借助这个实体形态，为观众营造一个客观、可触、可感的实在的多维情感空间。

❶❺❷ 曲线在空间中的运用
❶❺❸ ❶❺❹ 环形面在空间中的使用

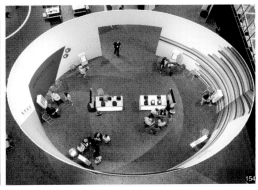

087
Chapter 1 商业会展设计概述
Chapter 2 商业会展视觉设计
Chapter 3 商业会展色彩设计
Chapter 4 商业会展照明设计
Chapter 5 商业会展空间设计
Chapter 6 商业会展展位设计
Chapter 7 商业会展道具设计

155 156 纵向空间设计

2. 空间造型的基本方式

常规空间造型即在常规的圆形、方形、三角形等几何图形的基础上，做横向或纵向的发散思维和空间构想。

· 横向式空间造型

横向式空间造型是最常用的一种空间造型手法。一般是将展位放在水平线上延伸、展开（形状多为正方形或矩形），高度以适于参观人流站立行走时的最佳视域为度，"一步一景，步移景殊"这种方式多用于高度有限、产品又适合序列展出的展品上，可以运用隔断、展板等不同的展示手法，在平移观赏时要有一定的节奏、韵律变化，从而产生美感。

· 纵向式空间造型

纵向式空间造型，无疑会令人产生高大、庄严的心理感受。同时，观众在很远的距离外就可以看到，它起到提醒、强调和突出的作用，这是横向式造型所难以做到的。但纵向式造型首先要求有空间高度，同时进深太小会有压抑感，会有举头观看的吃力与不便，往往施工难度较大，经费较高，且安全系数要求是横向造型的数倍。这种造型多用在距入口处有一定距离的空间，且往往会给人以独占鳌头的气势。例如，立式展位造型给人以顶天立地的感觉，向上发展的造型给人以鹤立鸡群的印象（图155、图156）。

· 圆弧式空间造型

圆形或弧形都给人以丰满、柔和、圆润的感觉。圆形可以是正圆、椭圆、半圆，弧形更是千变万化、自由随意，设计师可创造出任意曲线构成的空间。圆弧式造型尽管给人以变化多端、精巧和亲切之感，但制作加工较费工费料，

所以，若不是特殊需要，尽量不用球体状造型，否则，现场展示空间利用率较低（图 157、图 158）。

· 三角形及其他多边形空间造型

等腰三角形造型，令人有端庄、敦实、稳定的感觉；非等腰三角形造型给人以生动、倾斜之感；而倒三角形则给人以压抑、突兀、极不稳定之感。在运用三角形造型做展位设计的时候，设计者还常常将三角形尖状顶部切除，设计成梯形，同样可达到三角形端庄、稳定的效果，既生动，又富于变化（图 159、图 160）。

157 158 圆弧式空间造型方式
159 160 三角形空间造型方式

089

Chapter 1 商业会展设计概述

Chapter 2 商业会展视觉设计

Chapter 3 商业会展色彩设计

Chapter 4 商业会展照明设计

Chapter 5 商业会展空间设计

Chapter 6 商业会展展位设计

Chapter 7 商业会展道具设计

六、形式美法则在会展空间中的应用

造型美感法则具有一定规律性，为把会展设计得独具个性又富有美感，应遵循以下形式美法则（图161—166）：

1. 对称与均衡

对称与均衡是指中心轴的两边或四周的形象完全一样或相近，具有高度的统一感，适合于表现静止的效果，令人产生端庄、大方和稳定的美感。均衡是指以视觉中心轴线为基准，其上下、左右的形象不完全相同，但是视觉上却达到一种平衡和稳定的状态，较之对称更生动、活泼。

2. 重复与渐变

重复是指相同或相似的要素按照一定的秩序重复出现。重复的要素不断地按照一定的规律、秩序出现，具有连续、整齐、统一的节奏美感，从而增强视觉印象和艺术感染力。渐变是指重复出现的要素逐渐地、有规律地递增或递减，使之产生大小、高低、强弱、虚实的变化。重复与渐变的相同之处在于都是按照一定的规律和秩序不断地反复，不同之处则是各要素在重复的同时，在悄悄发生着渐次的递增或递减变化。

3. 比例与尺度

比例指的是量（如长度、面积、体积等）之间的比例，存在着部分与部分、部分与整体之间的关系。对比例和尺度概念保持敏锐是一个优秀设计师所必需的基本职业素养，设计师可以将面积或体积不同的造型以及色彩、空间等要素根据一定的比例来进行设计，以获得更美的造型和结构。

4. 节奏与韵律

节奏通常表现为一些形态元素有条理地反复、交替或排列，使人随着视觉路线，形成视觉节拍。韵律是指按照美学要求对产生的元素与元素之间的节奏变化是否满足相应的美学规律，通常体现为视觉流动的通畅性。

会展设计中造型、色彩、空间层次等元素的反复排列和有规律出现，能产生节奏美感，进而形成韵律之感、和谐之感。借鉴音乐和诗歌中的节奏和韵律，细心体验和感受，用视觉艺术手段加以强化，能在会展设计中营造富有情感和意境的展示气氛。

161 节奏与韵律

162 比例与尺度

163 重复与渐变

5. 对比与调和

　　对比是完全相反的形式要素间的组合。如大与小、方与圆、刚与柔、粗与细、黑与白、轻与重等，把握好对比关系，可以使相互关联的对象更加鲜明突出，达到意想不到的理想效果。调和就是要在强烈的对比要素中找到共通的因素，从而产生融合协调的舒适感觉。

6. 变化与统一

　　变化与统一是矛盾的两个方面，它们既相互排斥，又相互依存。统一是指构成会展设计系统的各要素的色调统一、形状统一、形态统一、风格统一。变化是指相异的各种要素组合在一起时形成了一种明显的对比和差异，变化具有多样性和运动感，可使展示造型更加生动、鲜明，富有趣味。统一是前提，变化是在统一中求变化。

164

164 变化与统一

091

Chapter 1 商业会展设计概述

Chapter 2 商业会展视觉设计

Chapter 3 商业会展色彩设计

Chapter 4 商业会展照明设计

Chapter 5 商业会展空间设计

Chapter 6 商业会展展位设计

Chapter 7 商业会展道具设计

165 对称与均衡
166 对比与调和

课堂思考

1. 思考在面对不同的设计要求时，如何合适地处理空间？
2. 如何理解会展空间设计中点、线、面的作用？
3. 空间设计共有多少种空间限定的方法？

Chapter 6

商业会展展位设计

在展览会中，展位设计有时也被称为展台设计。展台可以说是一个企业的名片，展台的大小、设计、外观必须尽善尽美，符合竞争标准，才能使企业在展览会中立于不败之地。未来的展览会评价一个展台是否成功的标准不是看它的展台是不是很华丽、很奢侈，而是看它的沟通能力，它所表达的概念，展台所确定的功能性和展品本身的内涵。

一、展位设计的平面布局与功能

正常情况下，一个展位主要分为展示空间与公共空间两大部分，而商业贸易会展还要同时留出接待和洽谈空间。

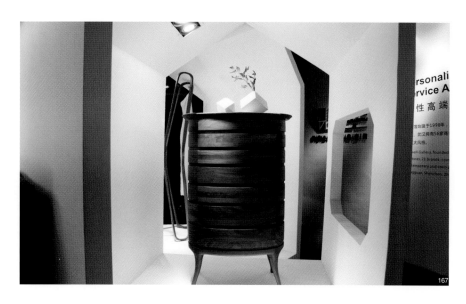

1. 展示空间

展示空间是展示设计造型的主体部分。能否取得最佳视觉效果，有效吸引观众的参观是展位设计成败的关键（图167）。

2. 公共空间

公共空间包含有展示环境中的通道、过廊、休憩及储备的场所，在设计时应保证留有足够的面积。尤其是通道，其畅通与否、参观路线是否合理，都直接关系到参观者的数量、参观者的视觉和心理感受，最终影响到会展的成效。

3. 接待、洽谈空间

商业贸易类会展以促销和贸易为目的，良好的接待咨询服务及温馨和谐的洽谈、休息环境，可令顾客对参展商产生信任和良好的印象，同时唤起顾客了解展品的兴趣和欲望，从而为进一步发生贸易关系奠定基础（图168—170）。

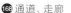
168 通道、走廊

169 前台

170 休息区

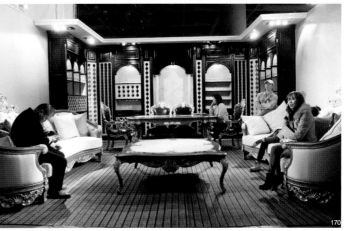

095

Chapter 1 商业会展设计概述

Chapter 2 商业会展视觉设计

Chapter 3 商业会展色彩设计

Chapter 4 商业会展照明设计

Chapter 5 商业会展空间设计

Chapter 6 商业会展展位设计

Chapter 7 商业会展道具设计

二、展位设计原则

设计人员必须明白展位设计是会展工作的重要组成部分，但不是会展工作的全部；必须明白展位设计并不是展示的目的，它只是达到会展目的的手段；必须明白会展艺术就是用具体手段表现抽象的展示意图，而不能因艺术抹杀展示功能（图 171、图 172）。

1. 目的性原则

·处理好参展企业和设计者的关系

会展设计不是要求设计人员按自己的思路创造出一件艺术品，而是要求设计人员使用技术创造性地反映、表现参展企业的意图、风格和形象，以达到参展企业所预期的目的和效果。

·处理好艺术和会展的关系

不论使用何种设计技术、技巧，不论采用何种背景（包括展架、道具、装饰），主角都始终是展台和展品，不能喧宾夺主。展览内容不能受制于表现手法，不能突出设计而忽略展位、展品。设计好坏不在于花钱多少，不在于是否符合艺术标准，而在于展台能否体现参展企业的形象和意图，能否吸引参观者的注意，展品能否反映出特征和优势。

·处理好会展和贸易的关系

展台反映参展企业形象，能吸引观众并留下印象，展品能体现出特征、优势，并能方便参观者观看才是成功的设计。

·处理好会展设计展示与其他工作的关系

设计人员必须明白通过设计为参展企业提供展出的环境和条件，可能还需要协调与宣传人员、广告人员之间的合作。会展设计的成功在于帮助、支持展示获得成功而不是仅指某一部分的成功。

⓱ 会展与贸易关系：伦敦卫浴展

⓲ 极具吸引力的米兰家具展

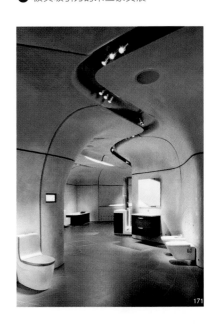

2. 艺术性原则

会展设计应当有艺术性。会展设计的艺术性表现在以下几个方面：

·展位有吸引力

展台富有吸引力，令人赏心悦目，给人以良好的感觉，使人留下深刻的印象。米兰家具展通过色彩的设计和灯饰的设计，营造出绚丽的展示效果和吸引人的展示空间。展台设计有很多元素，需要用艺术手法去组合这些元素，使其产生最佳的视觉效果和良好的心理效应是会展设计的基本要求。

097

Chapter 1
商业会展设计概述

Chapter 2
商业会展视觉设计

Chapter 3
商业会展色彩设计

Chapter 4
商业会展照明设计

Chapter 5
商业会展空间设计

Chapter 6
商业会展展位设计

Chapter 7
商业会展道具设计

173 174 展台设计原则

·展台反映参展企业形象，传递参展企业的意图

　　展台反映了参展企业的形象，传递了参展企业的意图。设计人员需要用具体手段表现出抽象的会展思想。

·展台能吸引参观者的注意，引起他们的参观兴趣

　　研究表明，在充满竞争的、五光十色的环境中，观众对展台的第一眼非常关键。这一眼决定展台是吸引了这个观众还是失去了这个潜在客户。因此，展台应当引人注目，使人产生兴趣。展台的第一作用是吸引参观者注意，并令其产生好感；第二作用是吸引参观者走进展台，仔细观看展品。做设计工作要讲究艺术性，但是应注意要避免华而不实。

3. 功能性原则

·展台反映参展企业形象，传递参展企业的意图

　　展台不仅要展览产品、吸引客户，还要有利于展台人员的推销、宣传、调研、与观众交流、与客户洽谈等。因此展台应当配备相对应的工作空间（图173—174）。

·内部工作功能

　　如果展出规模大，还要考虑安排办公、开会等的场地。内部工作相应区域包括办公室、会议室、工具房等。

·辅助功能

　　辅助区域包括休息室、储藏室等。好的展示设计不仅要"好看"，还要"好用"，要有助于展台人员开展工作，有助于达到展示目的。

·科学性原则

　　会展策划是一个创造性的思维活动，但它绝不是随心所欲的，而是具有严谨的科学性的。这首先表现在会展策划要遵循一定的程序，在采取展览宣传行动之前，必须对市场形势、消费者态度、社会环境、竞争对手的情况进行周密的调查研究。然后，根据所掌握的资料和信息进行综合分析，找出问题的关键点，确定展览目标，拟定展览计划及其具体实施方案。最后还要对展览效果进行评估，直到实现企业的展览目标和营销目标。

　　会展策划的科学性还表现在策划是一个众多学科知识交叉融合的过程，它在充分运用会展学原理、心理学、传播学、营销学、系统论、控制论等学科的基础上，借助计算机等现代化的先进技术手段，为参展企业提供进行会展决策的依据和最优的行动方案，以取得最好的经济效益和社会效益。

· **灵活性原则**

　　由于竞争日趋激烈，需求水平和结构不断更新，市场环境变化很快。这种情况下，即便是最恰当的展览策划也会因市场环境、约束条件和影响因素的变化而不断调整。现代会展策划在体现出科学性的同时，还具有相当的灵活性。这主要归结于现代会展策划流程不是两个单向的决策流程，而是两个双向的环流状的决策工程。从最开始的会展调研到最后的展览效果评估，针对市场和消费反应的变化，设计者需及时调整和修正其方案，使得整个会展策划活动能保持充分的灵活性。

4. 个性化原则

· **颠覆常规造型设计**

　　为了加强会展空间造型的视觉冲击力，抓住观众的眼球，展示的空间造型形态设计应摆脱传统，突破现状，破除界线，颠覆常规，用一些不符合常规比例与造型、混合多种元素、融合多学科的知识来打破传统的美学规律，创造出新造型、新思想、新美学，给人以新奇感，让人佩服又为之着迷。这类展示空间意境的营造并不以人熟悉的视觉模式，人追求的空间形态比例、尺度、对称与均衡、节奏与韵律出现，而是以打破常规的震撼与惊奇，给人留下深刻的形态颠覆、装置创新的印象（图175）。

· **超现实造型设计**

　　超现实造型设计是指通过别出心裁的设计，突破合乎逻辑的现实,放弃以逻辑有序的经验记忆为基础的形态，试图展现出超越现实世界、探索人类深层次的心理与梦境幻想。它运用夸张、虚拟的手法，超自然的力量，把现实生活中不可能实现的景象搬到观众面前，突出形态、形式与震撼力，表现出神秘、奇特、科幻、迷幻、光怪陆离、超现实的偶然性与戏剧般的展示效果，力求在有限空间内创造"空间无限感"，以吸引消费者，给消费者留下深刻的展示印象（图176）。

175 2014 红点视觉颠覆常规造型设计
176 2014 红点视觉超现实造型设计

175

176

099

Chapter 1
商业会展设计概述

Chapter 2
商业会展视觉设计

Chapter 3
商业会展色彩设计

Chapter 4
商业会展照明设计

Chapter 5
商业会展空间设计

Chapter 6
商业会展展位设计

Chapter 7
商业会展道具设计

三、展位设计形态风格

展位设计要具有艺术性,令人赏心悦目,通过艺术手法的组合,使展位产生最佳的视觉效果和良好的心理效应,这样才能引起参观者的参观兴趣,进而对展示的主题留下深刻印象,达到展示信息的有效传递。根据展示主题选择合适的风格手法,不失为一种行之有效的展位设计方法。所谓风格,是一种长久以来随着文化的潮流形成的一种持续不断、内容统一、有强烈独特性的文化潮流。展位空间设计的艺术风格因受政治、社会影响而有不同。如中式风格、日式风格、欧式风格、高技术风格、标准化风格、生活化场景风格、自然主义风格等。

1. 中式风格

中式风格是指以宫廷建筑为代表的中国古典建筑室内装饰艺术风格,其气势恢宏、壮丽华贵,具有高空间、大进深、雕梁画栋、金碧辉煌等特点造型讲究对称色彩讲究对比装饰材料以木材为主,图案多龙、凤、龟、狮等,精雕细琢,瑰丽奇巧。

中式风格的展位设计要点:运用现代手法去诠释中式的传统文化,重视文化底蕴的表达,选取中式元素融入现代设计中去,而不是一味地去照搬照抄。空间布局上讲究对称和层次性,多用窗花、博古架、屏风来分隔,用实木做框架;以木板、青砖、字画、古玩、卷轴、盆景、精致的工艺品加以点缀,从而凸显出中式的独特风格和文化韵味,体现中国传统文化的魅力(图177、图178)。

2. 日式风格

日式风格又称和式风格,它采用木质结构,崇尚简约、简洁设计。其空间意识极强,形成"小、精、巧"的模式,并利用檐、龛空间,创造出特定的幽柔润泽的光影。明晰的线条,纯净的壁画、卷轴字画,极富文化内涵,室内宫灯悬挂,伞作造景,格调简朴高雅。和式风格另一特点是屋、院通透,人与自然融合,注意利用回廊、挑檐,使得空间敞亮、自由。

日式风格的展位设计要点:日式风格追求的是一种休闲、随意的生活意境。空间造型极为简洁,色彩自然沉静,门窗大多简洁透光,家具低矮且不多,给人以宽敞明亮的感觉(图179)。空间设计突出实用性和多功能性,在设计上采用清晰的线条,而且在空间划分中摒弃曲线,具有较强的几何感;材料上多选用自然环保材料,如

⑰ ⑱ 中式风格
⑲ 日式风格

草、竹、木、纸等，给人以回归自然的感觉，同时又体现出绿色环保，不会产生对人体有害的物质。

3. 欧式风格

欧式风格是一种来自于欧洲的风格。主要有法式风格、意大利风格、西班牙风格、英式风格、地中海风格、北欧风格等。当下设计界，把这几种风格统称为欧式风格。

欧式风格主要特征有：柱式的表现有陶力克柱式、爱奥尼克柱式、科林斯柱式。陶力克柱式特点是男性化，刚硕，雄健，柱头简洁，20个槽数，线脚少，体积感强。爱奥尼克柱式特点是女性化，清秀，柔美，柱头精巧，24个槽数，有多种曲面线脚，体积感弱。科林斯柱式特点是柱头由忍东草的叶片组成，宛如花篮，是爱奥尼克柱式的变体。

券拱技术和结构的表现：使柱式的功能不仅是承重，还起装饰作用，罗马人用梁柱结构的形式去装饰券拱墙，在长期的实践中产生了拱和券（罗马券），柱的承重功能消失了，代之以装饰功能。

穹顶和帆拱的表现：它是独特的拜占庭建筑语汇，穹顶的平衡则是这种风格的第二特征。从方形的构图上举起圆形的穹顶的技术来自于波斯建筑，罗马的万神庙便是这种构图的典范。

形制与结构：它是哥特式建筑的形制与结构，是在罗马建筑基础上完成的第二次结构艺术的飞跃；十字拱、骨架券、双圆心尖拱、尖券等做法和利用扶壁支撑其拱顶侧推力的结构出现了（图180）。

4. 高技术风格

高技术风格也称为"高技派"，源于20世纪二三十年代的机器美学，以展示现代工艺技术为主要特征，运用精细的技术结构，讲究现代工业材料和工业加工技术的运用，直接利用那些工厂、实验室生产的产品和材料来象征高度发达的工业技术，以简洁的造型、光洁的质地、精细的工艺为表现，反映了以当时的机械为代表的技术特征。高技术风格不仅是在设计中采用高新技术，而且在美学上鼓吹表现新材料、新技术等，体现出高技术的形式美感（图181）。

🔍 **小贴士**

超现实主义：在法国兴起的文学艺术流派，与达达主义产生于同一时期，并且对视觉艺术产生了深远影响，于1920年至1930年间盛行于欧洲文学及艺术界中。

❿⓿ 欧式风格
❿① 高技术风格

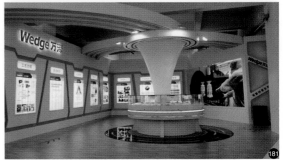

⑱ 标准化风格

⑱ 生活场景化

⑱ 自然主义风格

101

Chapter 1 商业会展设计概述

Chapter 2 商业会展视觉设计

Chapter 3 商业会展色彩设计

Chapter 4 商业会展照明设计

Chapter 5 商业会展空间设计

Chapter 6 商业会展展位设计

Chapter 7 商业会展道具设计

5. 标准化风格

标准化风格设计，主要采用标准化、规范化的轻质铝展架和复合板组合构成空间、展墙、展台、展架等，属典型的现代主义国际通用风格，具有布展方便、拆装便捷、储运简便等优点，特点是应用标准化的型材，设计非标准化的展位（图182）。

6. 生活场景化风格

现代社会物质资源丰富，生活节奏日益加快，人们更关心情感上的需求和精神上的满足。因此商业会展设计始终要以目标消费群体的生活方式和追求目标为依据，让会展空间意境营造出具有生活化场景的氛围、生活化的印迹、特定的情感空间。生活化展位设计应尽量隐藏商业化的痕迹，以消费者日常生活为中心，使会展空间具有亲切感，营造出温馨、柔和、浪漫的气氛，渲染出贴近现实生活的空间意境。实际设计常常会特意安排一些能让消费者产生美好印象的生活用品联想物，利用拥有清晰、独特个性形象造型的识别物、情感的寄托点，以增添生活气息，激发消费者联想，大大地提高商品信息传达的感染力，让消费者感到亲切、舒适、自然，淡化了"形"强调了"意"，尽量用生活化、情感化、自然化、知识化的创意，以富有感染力的具体形式赋予商品丰富的感情色彩和浓郁的人情味，让商业会展空间成为他们生活、娱乐、休息的好去处，从而吸引更多的消费者（图183）。

7. 自然主义风格

随着生活节奏的加快，人们渴望回归自然的心理日趋迫切，于是，自然主义成了人们心中放松与回归的代名词。它自由清新的感觉，与环境融为一体的设计，就好像把展示放在大自然中，一切都那么自然（图184）。

此风格设计主要从大自然中汲取元素，采用植物纹样、曲线作为设计风格。在装饰上突出表现曲线、有机形态，而装饰的构思基本来源于自然形态。在设计上主要采用仿生设计手法。

自然主义风格主要采用原木、石材、板岩、玻璃等材料，无论方式还是手段，无论材料还是技术，回归自然都是永远的主旋律。原始粗犷的古朴质感配合现代风格的冰冷凛冽，自然主义以质朴且变化无穷的姿态注入现代展示设计中。

四、展位案例赏析

1. 奥迪汽车展位设计

　　该案例是在底特律举办的北美汽车展中的奥迪汽车展位（图185—187）。

2. Onok Lighting 法兰克福照明展

　　Onok Lighting照明技术公司于2016年3月参加了在德国法兰克福举办的照明建筑展览会，由Masquespacio为他们设计的展位新颖、变化丰富（图188—190）。

185 **186** **187** 奥迪汽车展
188 **189** **190** 法兰克福照明展

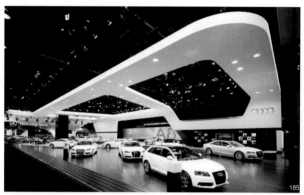

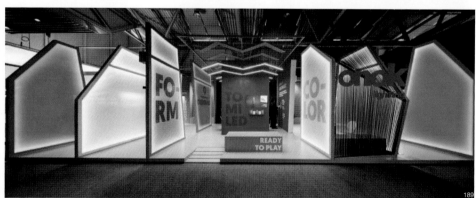

🔍 **课堂思考**

1. 展览常用的灯具有哪些，各有什么特点？
2. 结合实例分析整体照明、局部照明、装饰照明、事故与指示照明的特征及其设计方法。

Chapter 7

商业会展道具设计

学习目标

明确展示的实质和目的,了解会展道具设计的基本概念和学科构成,学习商业会展设计的发展历程和种类划分,能利用相关方法论梳理展示设计过程中遇到的问题。

学习重点

掌握会展道具设计的概念与种类,以及展示设计学科的构成和发展历程。

会展设计的根本目的是,使观众在限定的空间与时间内有效地接收展示信息,因此会展设计要围绕如何有效地提高会展的信息传播来进行。除了对展示空间本身进行设计以外,对展示道具的设计也成为了关键所在。

在会展活动中,会展道具既可以起到围护和组合空间的作用,还可以承载和衬托相应的展品。会展道具的造型、结构、材料、质感等表面效果以及制作工艺等,都会对会展的设计风格和整体效果产生影响。因此,对会展道具的设计是进行会展设计的重要内容之一,也是形成展示空间形象的主体。

一、会展道具概述

1. 会展道具

会展道具中与展品联系最紧密的部分,是为了陈列展品而根据展品特点设计的展台、展板、展架和展柜。通俗地说,会展道具就如同插花艺术中的花瓶,展品即花瓶中的花,花需要插在与之相配的花瓶内才能体现出它的美。

会展道具具有一系列的功能,常见的包括围护组合空间、承托陈列展品、吊挂张贴广告、引导指示说明和保护展品等。一个设计合理的会展道具能够无形地提高展品的价值;反之,与展品不相称的会展道具将使展品的价值大打折扣。VISA作为一个世界知名信用卡品牌,其各地的专卖店展示给顾客的印象是会展道具与品牌属性为同等档次,只有这种高级才能凸显其品位;而我们在路边见到的杂货店,同一种会展道具可以陈列多种商品,根本无展示道具设计可言。会展道具设计是一种针对性很强的设计,必须根据展品来设计,不可一概而论,它的最终目的是为展品服务,努力创造一个具有煽情氛围的空间来突出展品(图191—192)。

Chapter 1 商业会展设计概述

Chapter 2 商业会展视觉设计

Chapter 3 商业会展色彩设计

Chapter 4 商业会展照明设计

Chapter 5 商业会展空间设计

Chapter 6 商业会展展位设计

Chapter 7 商业会展道具设计

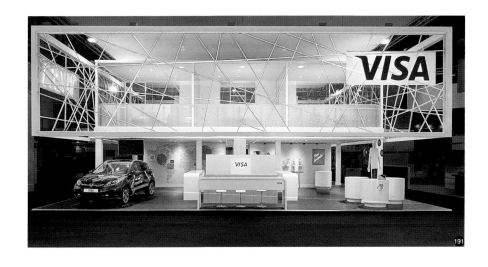

191 VISA 会员展台

2. 展会道具的设计要求

 会展道具作为展示中最重要的一部分,其设计要求是外观优美、结构牢固、组装自由便捷、拆装快捷、运输方便,既具有自身的风格特点,又有良好的装饰效果,能充分展示展品的特性,还能与空间环境融为一体、相得益彰。但是,会展道具作为陪衬者,应以衬托展品为主,默默为展品服务,弱化自身而强化展品。

3. 会展道具设计时需要注意的问题

 会展道具设计单独分离出来,是现代展示设计成熟的一种表现,而且在现代展示空间中扮演着重要的角色,在设计时应注意以下问题:

192 麦当劳销售流程展台

·会展道具中的人体工程学问题

　　会展道具设计首先要考虑人的需求，满足正常人能适应的尺度。具体包括人的静态尺寸和动态尺寸两个方面，符合人体工程学的规律。人们看体积小、精细的产品要靠近，而观看巨型产品，要退远到相当产品陈列高度的2—4倍的距离。

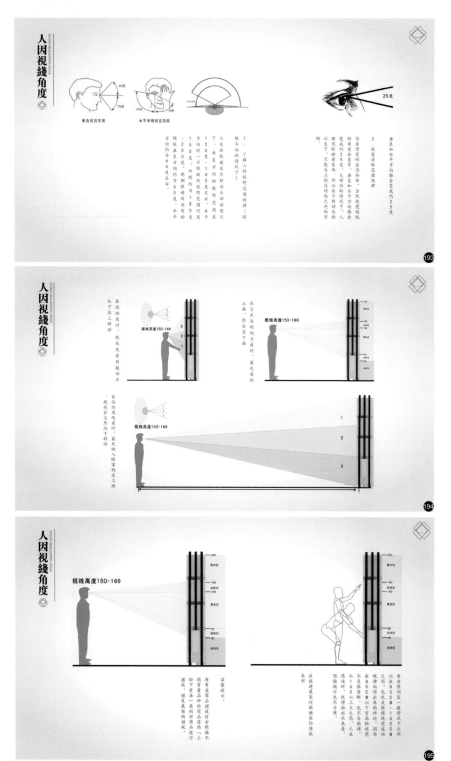

107

Chapter 1 商业会展设计概述　Chapter 2 商业会展视觉设计　Chapter 3 商业会展色彩设计　Chapter 4 商业会展照明设计　Chapter 5 商业会展空间设计　Chapter 6 商业会展展位设计　Chapter 7 商业会展道具设计

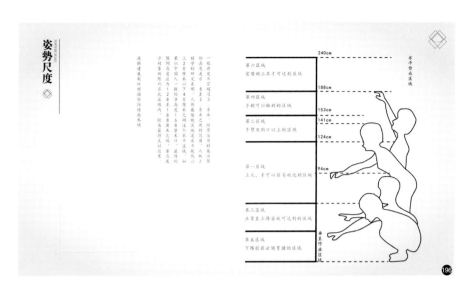

姿势尺度

水平作业区域

240cm — 第六区域　需借助工具才可达到的区域

188cm — 第四区域　手脱可以触到的区域

153cm
141cm — 第二区域　手臂及胸口以上的区域

124cm

94cm — 第一区域　正常，手可以容易的达到区域

第三区域　正常直立弯就可达到的区域

第五区域　下蹲前弯必须弯腰的区域

垂直作业区域

一般高度不宜超过3.5米，经常运用的庭巾展品的高度是0.8至2.5米之间的范围，因为这个网的范围是在最佳视域之内的。从人体工程学的研究表明，人体最佳视域是不以视线以上20厘米至40厘米之间这个水平区域，如果以中国人一般标准身高计，最佳的陈列高度应为127至188厘米之间，重点展示的展列的陈列在此区域内，经易显示出良好的时候果。

在陈设展架时根据实际情况而定。

从对视线的科学分析中（图193—195），我们得出如下几种视觉运动规律。如以人体尺度来确定展示中的陈列高度以及墙面和板面上的展示陈列区域，一般是从距地面80厘米处起，上至高约320厘米处，因人视线的限制，展品陈列高度不宜超过350厘米，经常运动的展示高度应在80—250厘米之间，墙面和板面上的最佳陈列区域是在标准视高以上20厘米，以下40厘米之间这个60厘米宽的水平区域，如果以我国人体的标准平均高度167厘米计，最佳陈列高度应为127—187厘米。重点展示的展品在此区域易获得良好的效果（图197）。

·会展道具标准化问题

从会展道具标准化、系列化和模块化的角度看，会展道具应有便于组合、变化丰富、拆装方便等特点。为此，会展道具设计需要考虑其灵活的组合性、用途的多样性，在一般情况下，尽量使用系列化道具，少用特殊规格的道具。

·会展道具中的经济环保问题

会展道具在现代展示中扮演着重要角色，它是现代材料、技术、工艺的集中体现。会展道具应注重经济环保原则，保证道具能够重复使用。为了使会展道具在搭建临时性、短期性的展览时能够快速地安装，会展道具开发设计时

❶ 人因工程学姿势尺度
❶ 符合人体比例的互动展墙
❶ 亚克力材质展台设计

需要讲究可重复性,从而降低成本,达到循环利用的要求（图198）。

· 会展道具的安全问题

展示工程的安全等级是非常严格的,会展道具材料必须采用坚固、耐用、防火或阻燃的材料,在设计上要求结构合理,材料应符合国家相应的质量标准,方便安装、维护,并能够保证使用中不出意外事故。

3. 会展道具与展示空间的道具

会展道具是展示空间中常使用的用具,是观众直接感受到的空间实体。展示空间就是一个大载体,会展道具是展示空间中直接陈列展品的小载体,它融于展示大环境中,为展品服务,根据展品的特性展开设计,使二者能巧妙结合。同时,会展道具的造型、色彩、材料等应与展示空间主题、风格和展品性质融为一体,始终为展品服务,会展道具在展示空间中应淡化自身的身份,突出强化展品,使整个展示空间层次分明、有主有次。

会展道具常常以组合的方式出现,如展台与展架组合、展台与展板组合、展台与展柜组合,会展道具的多种组合能产生综合效应,取得意想不到的效果。会展道具的组合方式是根据功能需要或空间限制而变化的。如某一个手机品牌推出一款多功能新型手机,手机陈列在展台上,必定需要进行详细的手机功能说明。那么,通常情况下会在展台的后面竖一块展板,这样能够保证远距离和近距离的人都方便看到说明。这就是展台和展板的典型组合方式,展台展示展品,展板对展品进行说明。因此,会展道具的设计事先就要考虑它们之间的协调性,应当选用可联系的元素,然后,根据功能的需要进行多种组合（图199-201）。

从以上产品展示的特性我们可以分析出以下展品陈列的原则:

观众至上——从人机关系上、观看者心理需求上考虑。

突出展品特性——准确传递商品信息,提高知名度。

适合的主题——通过主题传达展品信息或表现展品内涵。

❶❾❾ 手表品牌展墙设计

❷⓿⓿ 麦当劳个性化展墙

❷⓿❶ 惠普展台顶部使用桁架结构

109

Chapter 1 商业会展设计概述

Chapter 2 商业会展视觉设计

Chapter 3 商业会展色彩设计

Chapter 4 商业会展照明设计

Chapter 5 商业会展空间设计

Chapter 6 商业会展展位设计

Chapter 7 商业会展道具设计

202 203 脚手架结构广泛运用于展览与商品展示

204 桁架结构基本单元

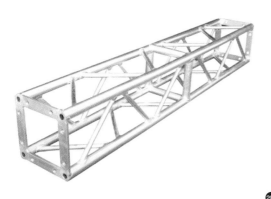

204

二、标准型材道具的类型与特点

标准型材会展道具有脚手架结构、桁架结构、球形节点结构、八棱柱结构和拉网结构等类型。

1. 标准型材道具

通过现代高端科学技术，我们可以看到物质内部的结构，物质都是由肉眼看不到的原子组成的。1958 年，布鲁塞尔万国博览会上树立了布鲁塞尔原子塔，它与现在大规模采用的球形节点结构会展道具有相同的结构特点，所以在那时就已经预示出未来会展道具的发展方向。会展道具结构在不断地更新与发展，并存在着一定的规律。从立体构成的点、线、面来分析会展道具的结构特点，我们不难发现会展道具的组合规律。如球形节点结构中的球形节点相当于典型的一个"点"，那与之相连接的螺杆即"线"，当多个"点"和多根"线"连接起来就形成了一个三维空间的结构。然后在管槽中可镶嵌玻璃板或人造展板，就等于形成"面"，当"点""线""面"经过精心组合就能形成富有变化的空间造型，围护形成会展空间，达到展示产品的目的。

以此类推，桁架结构属于"线"和"线"的组合，拉网结构属于"点"和"线"的交叉组合，八棱柱结构属于"线"和"线"的组合，然后在管槽中镶嵌"面"即人造板，就形成了一个会展道具，最终围护成一个会展空间。其中，声光电以及虚拟现实技术提供了一个可使观众置身其中的沉浸式空间，观众比以往任何一个时期都更具有主动性，他们可以积极地探索一个主题，并且按照自己的选择得到独一无二的体验。

2. 脚手架结构

脚手架结构是采用一定长度的钢管或铝管，配合金属制的夹扣件，通过不断拧紧的螺栓而固定的。脚手架结构是建筑施工时常用的搭设结构，在会展空间中不仅可以充当展架使用，还可以用来支撑海报，当展板用（图 202、图 203）。

3. 桁架结构

"桁"的本意是梁、门框、窗框等上面的横木，简单地说，"桁"是一种框架结构，桁架结构是在建筑中常常使用的结构，它具有跨

度大、结构牢固的特点。而桁架展架是以框架结构的不同组合方式形成特定会展空间的一种形态工具，具有搭建速度快、场地适应性强、结构稳定且坚固耐用等优点，被广泛地应用于各类工程之中（图204—206）。

桁架的材质通常有铝质、不锈钢和铁质（油漆）三种。桁架管型也有圆管和方管两种。其规格根据需要可大可小，有截面三角形和正方形两种。市场上桁架规格可分为200毫米×200毫米、250毫米×250毫米、300毫米×300毫米等，长度也有相应的规定，可分为600毫米、1000毫米、1500毫米、2000毫米、3000毫米、4000毫米等多种固定长度，根据实际需要也可定做非常规的结构。如采用桁架搭建大型灯架结构，便会用到长短不一的桁架。如同我们常使用的人民币，虽然只有几种面值，却能够凑成各种各样的币值，桁架结构具有同样的组合原理，可构成多样的长度与结构，根据需要进行变化和组合即可。桁架结构的连接是通过配套的螺栓固定的，方便拆卸，用完可以打包成一个小团进行运输。

桁架结构能够非常方便地悬挂各种灯具、旗帜、标识，方便与各种板材、有机板、布料、拉网膜、钢绳等材料连接，这是一般材料所不具备的优点。因此，桁架在各类展示活动中使用频率非常高，是经济型会展设计首选的展架材料。

4. 球形节点结构

中学物理课上我们学习了原子结构，并且留下了深刻的印象，而球形节点结构就与之相似。铝合金球节上有多个螺孔，带有套筒的螺杆与球节螺孔连接，构成展架。从立体构成分析，球形节点就是一个"点"，螺杆就是一条条的"线"，球形节点结构明显表现为是由"点"和"线"组合而成的空间结构。球形节点结构最早是德国研制生产的"MERO"系统的展架，其接头是18棱面的螺孔球形结构，后来根据需要增加到21棱面，可以满足不同方向的需要，管槽中可镶嵌玻璃板或人造展板。球形节点结构经济实惠，可重复利用，拆装方便，组装灵活，适合不同类型展览需要，与桁架结构一样，可以通过多种组合形成

HOWE TRUSS

PRATT TRUSS

WARREN TRUSS

KING POST TRUSS

FINK TRUSS

SCISSORS TRUSS

BOWSPRING TRUSS

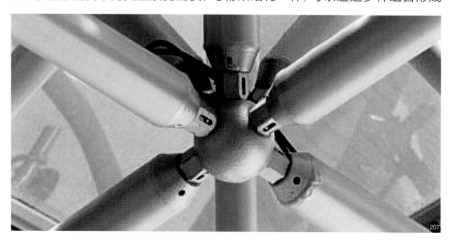

205 206 桁架结构及其各种不同形式

207 球形结构穿插组合模式

111

Chapter 1 商业会展设计概述

Chapter 2 商业会展视觉设计

Chapter 3 商业会展色彩设计

Chapter 4 商业会展照明设计

Chapter 5 商业会展空间设计

Chapter 6 商业会展展位设计

Chapter 7 商业会展道具设计

各种形态的骨架结构，同时，球型节点结构还可组合展架、展台、展板、网架和门楣等有变化的造型和会展空间（图207）。

球节分铝合金和锌合金两种材质。铝合金质量轻、强度低，锌合金质量重，强度高，合理使用都可以达到理想的效果，制作时可对球节进行铝球氧化、锌球镀铬、彩塑等表面处理。

连杆的材质有钢、铝合金和不锈钢，可由客户定出色样，对连杆进行氧化、镀铬、彩塑等表面处理。

球节展架结构合理，造型宏伟、富有气势，适用于大中型展位，且拆装、携带方便，是展示品牌形象的最佳展示型材之一。

5. 八棱柱结构

八棱柱结构型材，因连接扇形铝条的立柱有八个方向的凹槽而得名，长度为2480毫米。普通的立柱原为四面槽，现在普遍采用八面格式，即机动性更强的八棱柱结构。八棱柱结构展架有多种规格尺寸，可按个性需要切割成非规格尺寸使用。组装操作简易，搬运、储藏方便，其材料可以循环利用，造型变化多样，是当今各类展示活动中应用非常广泛的展架系统（图208、图209）。

与八棱柱结构相类似的还有四面槽的方柱和圆立柱，它们可以组成展架、展场。

三、陈列道具的类型与特点

陈列道具有展台、展柜、展架、展板等。

1. 展台

展台是承托展品、陈列展品的基础，是突出展品的重要设施之一。根据展示空间环境的需要，展台设计具有非常灵活的一面，一段枯木、一把椅子都可以成为一个非常成功的展台。

· 展台类型

（1）实体展台

实体展台指在展示场所独立存在的展台，造型多为简洁的几何形体，正方矩体、圆柱体、三棱体等，其规格可根据实际需要进行设计制作，用来陈列重要的或有代表性的展品。此类展台结构比较简单，内部可采用木龙骨、木工板、方钢等材料做好骨架，然后外面直接装饰其他材料，如不锈钢、铝板、石材、钢化玻璃、有机板、防火板等常见的材料。在博物馆空间内，根据文物的特点，常在实体展台上蒙上一层白色绒布或麻布，符合具有一定历史性的文物和博物馆整体氛围的需要。实体展台具有搬运方便、组装快速的特点（图210）。

208 209 八棱柱穿插组合方式

小贴士

龙骨：用来支撑造型、固定结构的一种建筑材料，广泛应用于宾馆、候机楼、客运站、车站、剧场、商场、工厂、办公楼等场所。龙骨是装修的骨架和基材，使用非常普遍。

（2）组合展台

组合展台指在展示场所与其他展示设备合并应用的展台，如与展柜结合、与展板结合、与展示屏风结合等，这些都是展示陈列中常用的展台组合形式。一般依据不同的场地条件、构件组合规律来确定。组合展台整体的造型、色彩、特征具有统一性，集陈列、说明于一体，强大的功能使其被普遍使用（图211）。

（3）套箱类展台

套箱类展台指按照某种统一的标准，用标准化的构件分割的展台，具有

210 O.C. Tanner 商业展览实体展台

211 Masimo Pulse Oximeter 商业展台

整体统一秩序感强的视觉特点。套箱类展台并无通用的规格尺寸和造型样式，但是有一个共同点就是都能够折叠起来放置到与之配套的金属箱内，并且具有结构牢固、组装自由、拆装快捷、运输方便的显著特点（图212—213）。

（4）支架类展台

此类型的展台有别于实体展台，具有非常轻巧和稳定、通透感比较强、占据的空间比较少的特点。支架类展台通常是可以拆装的展台，支架起支撑作用，一般由钢材、铝材或木材制作成一种特殊的结构支撑起台面。而台面是采用金属、玻璃、木材等材料制作成的一个实体，主要是用来放置要展示的展品。个别支架类展台有一个明显的特点，出于结构稳定的需要，采用可调节的钢丝斜拉住支架，以防止支架结构的变形。一同组合的还有支架类展架、展板（图214、图215）。

（5）旋转展台

人的眼睛和青蛙的眼睛具有相同的视觉原理，对运动的事物比较敏感。旋转展台常常出现于汽车展中，营造一种动感氛围，符合汽车行业的特点。大部分的圆形汽车展台是凸出来的，也有个别的展台和展示空间与地面处在同一高度，将旋转装置隐藏在地下，使观众在原地就能够全方位地观看。机动旋转的

212 套箱类展台
213 吊篮式套箱类展台

113

Chapter 1 商业会展设计概述

Chapter 2 商业会展视觉设计

Chapter 3 商业会展色彩设计

Chapter 4 商业会展照明设计

Chapter 5 商业会展空间设计

Chapter 6 商业会展展位设计

Chapter 7 商业会展道具设计

214 支架类展台
215 支架类展台
216 凯迪拉克旋转式汽车展台

展台可以使原本静止的展品动起来，激发观众对展品的兴趣，拉近观众和展品的距离，大大提高产品被卖出的概率（图216）。

115

Chapter 1 商业会展设计概述

Chapter 2 商业会展视觉设计

Chapter 3 商业会展色彩设计

Chapter 4 商业会展照明设计

Chapter 5 商业会展空间设计

Chapter 6 商业会展展位设计

Chapter 7 商业会展道具设计

· 展台类型

（1）复杂的展品宜陈列在造型简洁的展台上，造型简洁的展品宜采用富有变化的展台进行陈列，大型展品宜使用低矮的展台，小型展品宜用比较高的展台，最终目的是使其处于人的正常视觉范围内，保证观众在合适的范围内观看所展示的展品。两者可以取长补短，弥补双方的不足，形成互补关系。说到底，展台设计应根据展品进行量身定做。

（2）进行展台设计时事先应把握好展台的组合规律，标准化的小展台可以通过排列、叠加组合成大展台。小展台具有搬运方便、组装快速、用途广泛、可变性强等特点。会展道具设计应具有预测性，道具的大小变化按照一定模数关系设计。

（3）会展道具一般会以组合的方式一同出现，展台设计应考虑与周围展架、展柜相协调。展台的造型宜在变化中追求统一，可以通过在长度、高度、大小上形成变化，对展台的表面材料进行某种特殊效果处理，从而在以往的基础上进行突破。但是同一展示空间会展道具宜具有统一的元素，存在某一种联系，力求呼应展示主题。

（4）一定数量的展台同时出现，在摆放方式上存在某些规律。讲究组合与排列，一般有线性排列、对称排列、U形排列、环形排列等。表现特征在形式上讲究对称和均齐、反复和渐变；在布局上既密集又分散，可以是非对称式平衡在视觉上形成有规律的起伏和有秩序的节奏感（图217）。

2. 展柜

展柜是会展道具的一种，主要用于商场、超市、博物馆等一些展示商品、陈列文物的场所。它具有个性外观展示功能，而且还具备广告效应，以此达到更好的营利目的，为品牌推广提供一个更好的平台。

· 展柜分类

（1）固定式

固定式展柜指固定在某一个位置长期使用的封闭式展柜，固定式展柜多为博物馆等专业性、常设性的展示场所所用。固定式展柜通常有立柜（靠墙陈设）、中心立柜（四面玻璃的中心柜）和桌柜（书桌式的平柜，上面附有水平或有坡度的玻璃罩）、布景箱

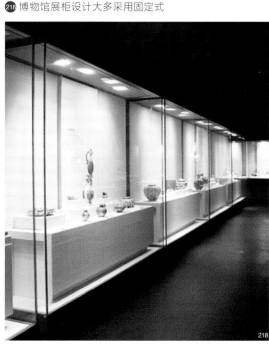

217 大众企业文化展台讲究疏密结合与不同形态的组合排布

218 博物馆展柜设计大多采用固定式

等。如博物馆内陈列单个文物的中心立柜和展柜。此类展柜通常用来陈列比较贵重、易损坏或重点保护的展品，从安全上考虑注重材料的选择，采用铝材和钢化玻璃紧密结合，底下设有避震装置，发生轻微地震时能有效地保护文物。封闭式展柜通常将光源设置在展柜的顶部，透过磨砂玻璃或者漫反射光栅照射下来，保证反射至展品上的灯光非常均匀。中心展柜本身高度有限，即刚好能够使人俯视观看；它可以利用底部的透光方式进行照明，或在柜角安装低压小射灯，在亮度不够的情况下还可以在展厅的顶部增加射灯（图218）。

（2）可拆装式

可拆装式展柜是在沟槽式或者插接式构成的展架上接玻璃或加台板构成展柜，也可以用组装后的展架，可拆装式展柜多在商业展厅内使用。

（3）折叠式

折叠式展柜采用折叠式框架，展开后上面可以镶盖台面；展柜的玻璃可以插入台面的凹梢，然后用四个托角构件连接。折叠式展柜也多为周期性、短期性的活动型展览使用。

·展柜设计原则

（1）展柜设计主题非常明确，定位非常准确。博物馆空间内展柜风格需要与文物一致，宜使用古朴结实的固定式展柜；商业空间内展柜应使用轻巧时尚的展柜主题；展示活动的展柜应采用可拆装式或折叠式的展柜。

（2）展柜应注重开启方式的设计，一般有推拉式、抽屉式、倒拔式等，开启方式的设计需根据展品和展示空间的性质采取合适的方式。博物馆空间安全性比较高，所以展柜开口可以适当隐蔽，商业空间展柜要求在保护好展品的同时，能够迅速满足顾客观看的要求（图219）。

（3）固定展柜的设计应充分利用建筑的天、地、墙、柱、梁等空间结构，注意利用建筑设施设备。商业展柜的设计要结合商品外形的几何形态特征，便于顾客远近浏览及拿递商品。商业展柜设计需要最大限度地吸引、招徕顾客。在商店的展柜设计上除了应立足于功能性的要求外，形式上的现代感是塑造商店形象的主要方面。

（4）注意区分展柜与展品之间的色彩关系，需要充分利用色彩的作用。如浅色的展品，展柜颜色宜深；深色的展品，展柜色彩宜淡；色彩鲜艳的展品，展柜颜色宜灰，使两者产生一种对立互补关系。展柜是为商品色彩做搭配，起陪衬作用（图220）。

219 传感器展柜设计

220 艺术临展展柜本身应该起到辅助作用，不能喧宾夺主

117

Chapter 1 商业会展设计概述　Chapter 2 商业会展视觉设计　Chapter 3 商业会展色彩设计　Chapter 4 商业会展照明设计　Chapter 5 商业会展空间设计　Chapter 6 商业会展展位设计　Chapter 7 商业会展道具设计

（5）展柜设计应注重实用性、艺术性、经济性、安全性及人性化的功能性要求。特别是商业展柜设计又必须注重审美创造的真实性，还要具有亲和力和个性（图221、图222）。

3. 展架

展架是一种框架结构，最主要的作用是陈列展品。展架也可以吊挂装饰品、承托展板，或拼连组成展台、展柜及其他形式的设施的支撑骨架器械，也可以被用来直接构成隔断、顶棚以及其他复杂的立体造型，是现代展示活动中使用很广的道具之一（图223）。

· **展架类型**

根据展架的构成特点可分为：

（1）非组装式展架（固定展架）

固定展架是通过特殊形式固定在商场内某一位置，不易移动和拆装的特殊展架。它们是根据不同类型展示的需要来设计的独特展架，具有针对性强、造型独特、不可灵活组合或拆装的特点，因此，它生产成本高，很大一部分不可重复利用，易造成对资源的浪费。因为不受组合或拆装的限制，非组装式展架根据造型需要可多种多样，具有某种一般的组装式展架不可达到的特殊效果（图225）。

（2）组装式展架

组装式展架是可以整体移动、组合或拆装的展架，它具有非常实用的特性。可适用于不同场所，并可以与同系列的展台、展板组合出现。同时，组装式展架又可分为以下两类：

①折叠类展架

折叠类展架即拉网结构展架。此类展架有相对固定的标准件。多个支点和多根钢骨架交错连接形成一个非常稳定的结构系统，像我们常使用的雨伞一样撑开、拉紧。常见的有拉网式展架、拉网式桌椅、拉网式舞台等。

拉网式展架有平面展架、弧形展架，也有圆柱形拉网展架。重要功能是用作流动背景，可以根据场地大小，选择不同尺寸规格的展架。拉网展架由网状支架和用于贴画面的平板两部分组成，现场拆装不需工具，非常方便。携带时可将拆开的部件装到专配的箱中以方便运输。这种便携式标准展架，适合小型展会或巡展。

②支架类展架

支架类展架一般采用玻璃和钢结构，通透感比较强，占据的

空间较少。它是由经过设计的钢结构支起多个层叠的台面,支架起支撑作用,一般由钢材、铝材或木材制成,而台面主要用来放置要展示的展品,采用金属、玻璃、木材等材料制作成的一个实体。支架类展架出于结构稳定的需要,用可调节的钢丝斜拉住支架,以防止支架结构的变形。连接部分采用固定的连接构件,装卸非常方便。此类型的展架有别于实体展架,具有外形美观、结构轻巧的特点(图224)。

如:易拉宝有单面的、双面的两种,可以适应不同的场地需求。从材质上来讲有铝合金、不锈钢。不锈钢价格较贵,但使用寿命长,从尺寸规格上来讲有不同的宽度。

·展架设计原则

(1)展架需要具有陈列商品的实用性功能。展架要求外观美观新颖,吸引人注意力,同时给人以好感。商家的 CI 设计要求,要能够在展架上巧妙呈现。

(2)展架的设计应保证商品陈列时有适当的面积和空间,使商品能有效地布置,水平排列一般用于展示不同的品种,垂直排列则用于展示同一品种的不同规格和档次。适当的空间不但为商品的纵向排列,也为售货员上架、放货、清洁提供便利,同时还能够有效地增加展品展示的面积。

(3)展架设计应符合人体工程学的要求,把握好展架、空间、展品三者尺度协调的问题,力求在人体工程学设计上,便于会展陈列人员布展、观众观展,同时让顾客体会到空间的舒适感和视觉上的美感。

(4)同一展品的展架造型应基本统一,目的是为了打造一个整齐、有秩序的陈列环境,提供适合购物的良好气氛。在尺寸、材料、形式、色彩等方面基本保持一致(主要表现在顶、脚、角、面),能使展架取得统一感。

(5)展架设计要明确表达展示主题,明确传达信息。展架作为展品与观众之间的信息媒介,其设计也必然带有鲜明的时代特征(图226—228)。

4.展板

·展板概述

展板是板面展示的统称,在展示中最主要的作用是张贴平面展品,如照片、图表、图样、文字和小型展品等。既可以直接

223 与展品本身结合的板材展架

224 金属支架展架

225 大型固定展架

226 227 228 不同场景下的支架类展架

229 常规一体化展板

230 分割空间展板

119

Chapter 1
商业会展设计概述

Chapter 2
商业会展视觉设计

Chapter 3
商业会展色彩设计

Chapter 4
商业会展照明设计

Chapter 5
商业会展空间设计

Chapter 6
商业会展展位设计

Chapter 7
商业会展道具设计

在板面上粘贴图文内容，也可以直接在特殊结构的展板上挖出镂空的孔洞或做一些凹凸的变化处理，钉挂或放置一些质地较轻的实物展品，以用于展品的展示和增加装饰造型的变化（图229）。

展板常用材料为木质板材、各种防火饰面板、有机玻璃板、PVC板、钢化玻璃等。展板表面的材料用料讲究，可以选择PVC板、KT板、泡沫板、木工板等做底板，然后在上面再粘贴板画或面板。

大部分展板是根据展示空间的需要而专门设计制作的。展板可分为标准化展板和自由板两种形式。如与拆装式展架配套的展板，一个普通的3米×3米的标准展位就是由9块同样的展板围合成U形而形成的，可以组成展示空间的围合体。因此，标准化展板得到广泛运用。标准化展板安放展品虽然可以一目了然但是由于缺少变化容易造成形式单一、视觉呆板的问题。

展板具有两种基本功能：（1）分割和围合空间。呈垂直状态的展板与系列展架相配合，可构成隔断、屏风以及展墙，具有分割空间的作用，由于展板的尺寸、形状、材料的差异，可形成封闭或通透等不同的围合状态（图230）；（2）展板作为背景版面，用作宣传展品信息。

展板的造型固然重要，但是展板的版面设计也不能忽视。版面设计需要对展品进行充分的了解，设计出与展品吻合的版面，这样能够更好地为展品服务。版面设计涉及平面和空间两者如何更好地衔接的问题，任何一方出现差错都会影响展示效果，优秀的版面设计能够引导观众清楚地了解展览主题和详细内容。

·展板连接方式

展示空间板面的连接组合，采用体积小

且结构简单的组合连接构件，既便于储放、搬运，又便于安装操作。连接方式主要有以下四种：

（1）多向夹接式：适用于多向联结的夹片，采用螺栓紧固即可。

（2）两片瓦夹接式：两块相连展板的夹角在90度—180度的范围内可随意调整，采用两个夹片式连接构件。

（3）合页夹子式：两个夹子采用螺栓紧固，组装后的展板可任意调整角度。

（4）八向卡盘式：采用金属或塑料制作的八向卡盘连接件，可使展板做八方拼联或向上延展。

· 展板设计原则

（1）展板应注意与周围的展台、展架相衔接。常见的组合方式是展台在前，展板在后，要展示的物品放在展台上，展板对展品进行介绍，三者独立构成一个小的展示区域。

（2）现代展示中展板不单纯只是传播信息的板面，它变得日益丰富。得益于非常丰富的材料，展板设计可以打破常规，做成多种多样的造型。不规则的展板造型在展示空间中时常出现，如在展板中间挖圆弧造型、方块造型等多种形状可搁置展品，使展板的功能更加多样化。

（3）展板上可以直接悬挂展品或者展示说明的立体文字，平面化的文字运用非常普遍，相对而言缺少立体感。

（4）大部分展示空间都依靠大展板进行围合，而展示空间的划分主要是依靠展板做隔断。展板的作用是多方面的，起划分空间作用的同时，还具有介绍说明的作用（图231—图233）。

231 232 互动式展板

233 大信息量时，通过展板的立面设计使信息科学有效地传播

121

Chapter 1 商业会展设计概述

Chapter 2 商业会展视觉设计

Chapter 3 商业会展色彩设计

Chapter 4 商业会展照明设计

Chapter 5 商业会展空间设计

Chapter 6 商业会展展位设计

Chapter 7 商业会展道具设计

四、会展道具的施工工艺与材料

设计师的工程经验同艺术能力一样重要，设计是艺术与工程的结合，而展会活动往往有临时性的特点，时间短，投入相对小。因此，设计师要有控制成本、材料、施工工艺、组装速度等问题的能力。

1. 常用材料及材性

在展位设计中，设计师会运用钢材、木工板、防火板、有机灯片、玻璃、涂料油漆、电脑喷绘等多种材料构成独特效果。设计师首先要对常用材料有较全面的了解，才能驾驭这些展位的设计。下面，我们通过举例来看一下常用材料的特性及用法。

· **地面常用材料**

（1）地毯材料分析

展览中一般采用展览专用地毯，除非客户指定某品牌规格地毯。展览地毯，多为一次性使用，有很多品牌，每个品牌都有自己的以单色为主的色标，我们在设计时应该按色标使用地毯，这样就不会使设计与施工脱节。除了单色以外，还有杂色的地毯，它的幅宽一般是 2 米—3 米。展览施工中由于展览结构不可以固定在地面上，而要靠自身结构稳定放置在地面上，所以，我们一般先铺地毯，再在地毯上覆上地毯保护膜。这样，就可以开始搭建了。

地毯要用地毯胶粘在地面上。铺好后，将地毯四边用黑胶带固定在地面上，防止展会期间地毯边翘起。

（2）复合地板

当然，在地面的制作方法中，除了直接铺设地毯外，还会用上复合地板材料。复合地板需要铺设在一块地面上，所以，首先要搭建一个"井"字形木龙骨的地台。再在地台上铺密度板或胶合板。最后，将复合地板铺在做好的地台上（图234）。

（3）发光地台

"发光地台"在时下的展览中被越来越多地应用，有时整个展位都是发光地台，但绝大多数是局部建造发光地台。发光地台的制作步骤与"复合地板展台"的制作步骤基本相同，都要先建造"井"字形地台龙骨，再在龙骨架里安装发光灯管，最后在龙骨架上铺设钢化玻璃，这种结构与灯箱的原理结构很像。

发光地台上的钢化玻璃需用最少12mm厚的钢化玻璃。光管须均匀排列，为了使光管从外观上看发光均匀，发光地台的做法就如同做一个打光灯箱。如果我们把纹理或图案喷绘到灯片上，放到钢化玻璃下面，发光地台就会呈现出各种图案肌理（图235）。

如果我们改变地台内发光管的光色，发光地台就会呈现出不同的色彩。如

234 多层实木复合地板

234

果在玻璃与灯管之间放上写真灯片, 就会使发光地台呈现出一定的图案。

2. 立面空间常用材料

空间造型的结构主要分为木结构和金属结构两大类。除了主结构的用料以外还有一些辅助结构、表面处理等方面的用料, 所以, 涉及的材料种类很多。

· 木材类

在展览中, 承重木结构常选择细木工板或12厘板来做。而胶合板中除了12厘板外, 还有9厘板、5厘板、三夹板, 它们可以用来做没有太多承重要求的展墙表面, 而较薄的夹板有一定柔韧性, 可以用来弯曲做异形结构。纤维板也称密度板, 分高纤板(高密度板)和中纤板(中密度板), 不能做单独支撑。复合地板往往用高纤板基层木方来做龙骨, 例如地台的骨架用木方作(图236、图237)。

芯板用木板条拼接而成, 两个表面为胶贴木质单板的实心板材, 比起胶合板有较小的容积重和较廉的价格, 加工简单、成本低。

胶合板是选一组薄单板按相邻层木纹纤维走向互相垂直组坯, 经加压胶合而成的板材。其消除了木材的天然疵点。邻层纤维互相垂直, 克服了易变形、开裂等缺点, 材质均匀, 强度较高。如图236是美国联机公司以其标志为中心的展位设计, 展位设计的图案主体造型中的金字塔型使主结构需要有承重支撑的功能, 所以, 它是用细木板做的支撑结构。

由于展览中不能将展位结构固定在任何现场设施上, 所以主展墙要有独立支撑及稳定的功能, 起码要做到20厘米的厚度; 并且, 展位中的结构都需通过互相连接来稳定。

· 金属材料

展览中常用的金属材料有方管、圆管、角钢、钢板。角钢是成90度角的钢材, 有不同的厚度, 可以用来做结构支撑。而方管、圆管属于铁柱, 有不同的壁厚, 中空, 有一定的柔韧度, 可弯曲弧度取得框架线条效果。板按照厚度分为薄钢板(厚度在4毫米以下)和厚钢板(厚度在4毫米以上)(图238)。

薄钢板由热轧或冷轧方法生产。根据不同的用途, 薄钢板有不同的材质, 如普通碳素钢、优质碳素钢、合金结构钢、不锈钢等。铝塑板可以背胶方式固定在背板上, 多用于局部装饰。

235 发光展台
236 237 木材在展示空间中的广泛运用
238 运用金属材料围合的大空间

· 塑料类

塑料类的材料分为很多种类, PVC(聚氯乙烯)是由聚氯乙烯树脂加入

123

Chapter 1 商业会展设计概述

Chapter 2 商业会展视觉设计

Chapter 3 商业会展色彩设计

Chapter 4 商业会展照明设计

Chapter 5 商业会展空间设计

Chapter 6 商业会展展位设计

Chapter 7 商业会展道具设计

小贴士

聚苯乙烯（Polystyrene，缩写PS）：由苯乙烯单体经自由基加聚反应合成的聚合物，日文名称为ポリスチレン。它是一种无色透明的热塑性塑料，具有高于100摄氏度的玻璃转化温度，因此经常被用来制作各种需要承受开水的温度的一次性容器。

239 240 亚克力材料的展墙运用

稳定剂、填料、着色剂及润滑剂等加工而成。根据加入成分不同，又会有不同的材性。加入增塑剂，为软质聚氯乙烯，质地柔软，耐摩擦，弹性好。破裂时延伸较大，吸水性好，易于加工成形；不加增塑剂，为硬质聚氯乙烯，机械强度以及常温下的抗冲击性能较高，耐油性以及抗老化性能较好，易于溶解和黏合。PS（聚苯乙烯）由苯乙烯单体聚合而成，常温下为透明玻璃态固体，透光率可达88%，主要优点是耐水，耐光，耐腐蚀，易加工和染色。EPS（聚苯乙烯泡沫塑料板）为弹性多孔结构，轻，可用刀、锯、电热丝加工，使用适当的粘接剂可与墙面牢固黏接。

有机玻璃、PVC管材等都是常用的展位布置材料，以下以一些常用的塑料材料为例，来说明有机玻璃是一种透光率极好的热塑性塑料。其以甲基丙烯酸中脂为主要基料，加入引发剂、增塑剂等聚合而成。

有机玻璃的透光性极好，透光率可达99%，紫外线透量73.5%，机械强度较高，具有较好的耐热性、抗寒性、耐腐蚀性以及绝缘性。在一定条件下，尺寸稳定、易加工。有机玻璃的缺点是质地较脆，易溶于有机溶剂，表面硬度不大，易擦毛等。

透明有机玻璃往往用来做灯箱或展柜的面板，也会用来做沙盘的保护罩，哑光的不透明的有机玻璃，可用来做接待台造型等（图239、图240）。

泡沫板，此材料在展示中运用十分广泛，最大的优点就是可切割成各种丰富的立体造型，表面选用合适的饰面加以装饰，体现不同的质感，丰富空间效果。展位中最常见的立体字和立体标志就是利用泡沫板材料制作而成的。

·织物类

织物类材料具有轻便、制作方便、变化丰富、色彩多元等优势。利用织物面料，在展示空间中可构成各种要素。织物会以线、面等不同形式感出现在展位中，采用不同形式就具有不同的质感、透明感、肌理。织物以线的方式作为展区的隔断时，完全是另一种质感。在此工艺性的造型内打上灯光，可产生美观的展示效果。选用这样的材料制作成型，适合用于顶上或高大简约的造型，这样可大大减轻重量和现场施工的难度（图241、图242）。

·贴面类

展位如果需要平滑的效果，则通常要用贴面材料来处理装饰各种结构的外表面。防火板是最常用的材料，通常规格为122毫米×244毫米，它们可以弯曲，但最终会有明显接缝。施工时，需要把木工板结构表面找平，再在防火板背面粘胶，随后将防火板粘到木工板结构表面。防火板有各种色彩和肌理可供客户选择。

近年来又出现一种新的可替代的贴面——PVC软片。其可供选择的色彩、纹理与防火板一样全面。并且价格比防火板便宜，施工简单，拼接缝不明显。PVC软片的用法、质地与及时贴很像，但比及时贴更不透色。铝塑板也可做贴面，可以粘，也可以用干挂方法，其单块尺寸较小，大面积贴面时需拼接。

· **其他类**

展位中还有很多局部造型或表面处理会涉及到玻璃涂料、油漆材料。玻璃有喷砂玻璃、雕刻玻璃、裂纹玻璃、夹丝玻璃、夹胶玻璃、幕墙玻璃、染色玻璃等，油漆有无光、丝光、光漆、丰光等区别，有拉毛、喷涂、刮砂、手扫等不同上漆方法，种类有内墙漆、外墙漆、木器漆、仿石漆、金属漆、白喷漆等等。

设计师必须了解清楚材料的材性及使用方法，才能在设计中合理选用它们。

241 242 织物类材质起到空间划分的效果

课堂思考

1. 会展道具中的材料一般有哪些？
2. 会展道具有哪些发展方向？

后记

本书尝试以商业会展设计的设计要素及知识构成作为切入点,从商业会展视觉设计、商业会展色彩设计、商业会展照明设计、商业会展空间设计、商业会展展位设计、商业会展道具设计等几大方面分别深入分析其设计过程中所要面对的问题、设计原则和解决方法。尽可能用图文并茂的方式阐述商业会展设计中所涉及到的主题定位、功能形式、色彩照明、材料工艺等要素,通过分享笔者多年的展示从业经验和教学经验,使初学者对展示空间设计尽可能有一个全面清晰的认识。

"商业会展设计"作为一门展示设计专业的必修课程,课时一般设置为120课时,授课时间为10周。教师每周授课12个课时,具有"授课时间短,知识容量大"的特点。本教材紧密结合当前商业会展设计案例教学,以12课时的授课内容为单位形成三大教学单元,操作性强。第一单元通过对商业会展设计的理论建构学习商业会展设计的学科内涵、发展历史和所涉及的领域及知识结构,使学生了解商业会展设计的基本概念;第二单元着重从商业会展设计的五大要素全面分析商业会展设计的设计语言构成;第三单元则侧重从商业会展设计的创作实践角度让学生对所学知识进行理论联系实际的设计创造探索,通过前期的设计调研、中期的案例分析、后期的项目设计实操表达,使学生学以致用,培养其从评价体系到设计表达的全方位的综合创造能力。

希望本书能使更多的设计从业人员了解和关注商业会展设计,使其在为经济社会创造价值的同时,能更关注人与展览之间的良性互动,引导展示设计行业向更科学规范的方向发展。同时由于作者水平有限,本书错漏缺点在所难免,也希望广大读者批评指正,使这本教材进一步完善。

致谢

衷心感谢广州美术学院吴卫光、郑念军教授,中央美术学院黄建成教授,清华大学美术学院史习平教授,是他们的教诲和帮助使我在撰写此教材时充满信心。

另外,在撰写此教材期间,承蒙杜肇铭、张俊竹、雷鸣、尹铂等老师的关照,不胜感激。感谢本教材中所引用图片、文献、研究思想的书籍和作品作者,得益于此,书籍内容才能更为丰富完整。感谢郭梓豪、陈清清、吴心月、陈梦致、莫舒雅同学在写作中给予的鼎力帮助,本教材的顺利完成离不开他们的帮助。最后感谢我的家人和亲人对我写作给予的鼓励和支持,谢谢你们!

本书得到上海人民美术出版社的大力支持,在此表示诚挚的感谢!

参考文献

（1）张俊竹主编.会展设计[M].广东.广东高等教育出版社，2016

（2）郭永艳主编.展示传媒设计[M].上海.上海人民美术出版社，2016

（3）郭立群、郭燕群主编.展示设计[M].武汉.武汉大学出版社，2012

（4）尹书倩、叶菡主编.展示设计[M].哈尔滨.哈尔滨工程大学出版社，2015

（5）Rikuyosha公司（日）编.会展空间——日本空间设计大奖[M].福建.福建科学技术出版社，2004

（6）康韦·劳埃德·摩根主编.会展设计2 [M].大连.大连理工大学出版社，2003

（7）童小明、李女仙主编.展示设计[M] .湖南.湖南美术出版社，2013

（8）吴亚生、覃旭瑞主编.会展空间设计[M].上海.上海人民美术出版社，2009

（9）徐力主编.展示设计[M].上海.上海人民美术出版社，2006

（10）王芝湘主编.展示设计[M].上海.上海东华大学出版社， 2008

（11）张鹏主编.会展设计[M].北京.北京工艺美术出版社， 2008

（12）尚慧芳、陈业新主编.展示光效设计[M].上海.上海人民美术出版社， 2006

（13）菲利普·修斯（英）著.敖航洲译.会展设计教程[M].电子工业出版社，2011

（14）简·洛伦克（美）、李·H. 斯科尼克（美）、克雷格·伯杰（澳）著.邓涵予、张文颖、朱飚译.什么是展示设计[M].中国青年出版社，2008

（15）大卫·伯格曼（美）著.徐馨莲等译.可持续设计要点指南[M].江苏科学技术出版社，2014

（16）William R. Sherman（美）、Alan B. Craig（美）著.魏迎梅、杨冰等译.虚拟现实——系统-接口、应用与设计[M].电子工业出版社，2004

（17）格里夫·波伊尔（英）著.邱松、邱红译.设计项目管理[M].清华大学出版社，2009

（18）剧宇宏著.我国会展业可持续发展研究[M].中国法制出版社，2014

（19）洪杰文、归伟夏著.新媒体技术[M].西南师范大学出版社，2016

（20）吴燕著.数字音效制作[M].上海人民美术出版社，2016

（21）巫濛、卓嘉著.综合媒介设计[M].中国建筑工业出版社，2012

（22）黄建成著.空间展示设计[M].北京大学出版社，2007

课程名称：商业会展设计

总学时：120 学时

适用专业：展示设计或环境艺术设计

一、课程性质、目的和培养目标

　　本课程可作为展示设计专业的系列课程，也可作为环境艺术设计专业方向的课程。课程教学通过对商业会展设计相关理论知识的讲授，使学生掌握商业会展设计的基本设计要素和定位方法，培养学生的展示设计思维方法和表达能力，通过对大量优秀设计案例的分析，提升学生对商业会展设计方案的鉴赏力，掌握商业会展设计的行业规范及设计程序。此外，通过对商业会展空间的实地考察与调研，让学生了解设计方法在商业会展空间中的具体运用，将设计理论与具体实践相结合，为学生以后的专业学习与专业发展提供坚实的理论依托与能力支撑。

二、课程内容和建议学时分配

教学单元 1：商业会展设计的理论构建（12 课时）

1. 商业会展设计概述

2. 商业会展设计的历史发展

3. 商业会展设计所涉及的领域和知识结构

教学单元 2：商业会展设计的设计要素（48 课时）

1. 商业会展视觉设计

2. 商业会展色彩设计

3. 商业会展照明设计

4. 商业会展空间设计

5. 商业会展道具设计

教学单元 3：商业会展设计与创作实践（60 课时）

1. 设计调研与分析

2. 商业会展案例分析

3. 商业会展设计定位与策划

4. 设计构思与表达

5. 设计展示与呈现

6. 课程作业评价

三、课程作业

1. 优秀商业会展设计个案分析或自命题论文 1 篇，3000 字左右。

2. 针对商业会展设计实践的《会展空间调研分析报告》1 篇。

3. 综合材料（媒介）与艺术语言的过程记录报告。

4. 商业会展设计小稿与模型。

5. 商业会展设计文本与图纸。

四、评价与考核标准

1. 理论能力（20%）

2. 调研与分析（20%）

3. 设计定位（20%）

4. 方案设计与艺术呈现（40%）